新撰楹联集《礼器碑》字

◎ 郭振一 编撰

河南美术出版社
·郑州·

U0124757

图书在版编目（CIP）数据

新撰楹联集《礼器碑》字／郭振一编撰. — 郑州：河南美术出版社，2023.11
ISBN 978-7-5401-6171-2

Ⅰ. ①新… Ⅱ. ①郭… Ⅲ. ①隶书－碑帖－中国－东汉时代 Ⅳ. ① J292.22

中国国家版本馆 CIP 数据核字（2023）第 037171 号

新撰楹联集《礼器碑》字

郭振一　编撰

出 版 人　王广照
选题策划　谷国伟
责任编辑　王立奎
责任校对　管明锐
装帧设计　张国友
出版发行　河南美术出版社
　　　　　地址：郑州市郑东新区祥盛街 27 号
　　　　　邮编：450016
　　　　　电话：(0371) 65788152
印　　刷　河南瑞之光印刷股份有限公司
开　　本　889 毫米 ×1194 毫米　1/24
印　　张　6
字　　数　60 千字
版　　次　2023 年 11 月第 1 版
印　　次　2023 年 11 月第 1 次印刷
书　　号　ISBN 978-7-5401-6171-2
定　　价　25.00 元

编写说明

书法是中华优秀传统文化的璀璨瑰宝，楹联是中华文化宝库中的一种特有的艺术形式，二者都是以汉字为载体。联以书兴，书以联传，楹联和书法有着不解之缘。清代中后期，金石学和考证之风兴起，之后碑帖集古成为一种风尚，其中以集联尤为突出。然『文章合为时而著，歌诗合为事而作』，楹联也不例外。从名碑名帖之中新集楹联，跟上时代步伐，就是一件非常有意义的事情。在这方面，郭振一先生进行了积极的实践，并取得了丰硕成果。

以往所见碑刻集联类图书，底本基本都是来自艺苑真赏社玻璃版宣纸印刷的集联类图书，且各出版社之间翻来翻去，毫无新意可言，水平也参差不齐。本社这次编辑出版的郭振一先生的『新撰楹联集汉碑字』共十种，这是作者历经数载，畅想深思，对知识和智慧进行高度融合的艺术结晶。用汉代碑刻的文字来撰写楹联，犹如在麻袋里打拳、戴着镣铐跳舞，

1

难度可想而知。但细品之，这些楹联颇具文采而又含义隽永，或弘扬传统、传播知识、或述

理叙事、抒发情怀，或状物写景、描绘河山，或讴歌时代、礼赞祖国，都洋溢着时代气息，

充满了正能量。著名书法家、书法理论家、河南省文史馆馆员西中文先生看过集联后评价：

「作者所集联甚好，立意精邃，安字切当，平仄也大体合律。虽有个别地方以入声字作平声

字用，但在集联这种形式中，腾挪空间有限，应可从权，故无伤大雅。允为上乘之作。」

本书用《礼器碑》中的字对郭振一先生所撰楹联进行集联，进行集联时，坚持尽可能用

原碑中字的原则，但由于个别字在《礼器碑》中没有，我们将原碑中的字进行笔画拆解再

拼，以达到整体风格的统一，在此特做说明。本书所集楹联长短相宜，从五言到十言不等，

又以常用的五、七、八言为主。希望能以此书的出版，使广大读者在书法的临摹与创作中找

到最佳结合点，以期在楹联的欣赏和撰写上有所启示。

（谷国伟）

前　言

《礼器碑》立于东汉永寿二年（156）。此碑为严谨端庄一类汉碑的代表，清王澍《虚舟题跋补原》有云：此碑『瘦劲如铁，变化若龙，一字一奇，不可端倪。』并称此碑『力出字外，无美不备。』参加中国书法家协会培训时崔胜辉老师将此碑作为入门范本，因而本人从此碑集得楹联和语句较多。其碑阳、碑阴、碑左右两侧四面皆刻有文字，故得碑四面集联集文。

碑帖集古早已有之，唐宋名家从中集文、集诗等皆有大成。清代以降，碑帖集联日见其多。而今细品名碑古字，深感字字珠玑，由衷喜爱。于是渐开思路，不舍昼夜，日积月累，便有所得。于一石之中求知问道，炼字遣词，但得一联，便因收获之乐抛却寻觅之苦，品味楹联之趣和书法之美。若以古朴秀逸之书法展示文采焕然之楹联，将得珠联璧合、相映成趣

之效果。在当今书法学习中力倡碑帖集古，尤其集联，是很有意义的。碑帖集古为继承传统之路径，临创转换之接点，艺文兼修之良方，学以致用之实践。

面对古碑名帖，亦感祖宗神圣、文化精深、经典伟大、先贤可敬，而自己犹如滴水之于沧海，渺小而又不能离开。值此成书之际，要感谢隶书名家王增军老师的启发引导，更钦佩河南美术出版社书法编辑二室谷国伟主任的慧眼独见。由于自己水平所限，其中的不足及不当之处敬希见谅，并求方家不吝指教。

（郭振一 辛丑重阳于河北廊坊汉韵书屋）

目录

36
守礼存仁安盛世
学书作画乐华年

35
自守一家通上下
方知百事载阴阳

34
大令是承永和后
鲁直不作元祐初

33
乐道学知立四方
师文法古追三代

32
守旧不前安至远
与时并进是为高

31
秦皇一统九州定
汉武四平百姓安

30
行尊孔孟方为圣
书法钟王自是家

29
和风永日八方定
明月长年四季安

28
中华礼乐千年盛
陆海山川万里兴

45
古道河山来澍雨
胡音钟磬荡和风

44
青山降雨长天远
曲水流光弓月高

43
东西南北八方盛
祖父子孙四代亲

42
四季学思言世事
百年苦乐著风华

41
汉制秦风承上下
齐山鲁水育西东

40
乐在青山景远中
知临静水流深处

39
天下为公通大道
家国图盛得长隆

38
知自秦朝更汉代
莫从子厚至文王

37
宅修宇饰高台建
国治家齐天下平

54
尚义崇仁思旧雨
学文敬道获真知

53
三教九流天下事
五行八作世间人

52
为学用宝咏高声
作事安居宝咏制

51
一世文华书大作
百年福寿享长天

50
百代师宗孙武子
千年表敬韩文公

49
从来书画居明宇
自古风流在大河

48
兴盛尊崇为汉武
统一追念是秦皇

47
明君举世历朝敬
至圣历朝举世尊

46
道备家中惟礼义
水流河畔共风光

63
作事达成追卓越
为人尚义至中和

62
心思天下期远景
人乐中华大家族

61
百年福寿期远景
千里声名定远侯

60
古道千年辉日月
雄风万里展山川

59
山高直举九天月
水远方临四海风

58
莫言八九不如意
更念二三是乐天

57
君子自知不自见
圣人言道并言食

56
一统河山安天下
和亲胡汉念明妃

55
南海青山追北陆
东家流水近西邻

72	71	70	69	68	67	66	65	64
刘郎不见万重远 学子空言五更长	在府居堂书盛世 存真稽古咏长风	明月天山高九万 长风青海远八千	学海书山通府上 马龙车水在京城	事后仰天不长叹 堂前抒意莫高声	仁义修来存表里 诚谦报得展心灵	作事学知出费用 获得闻道见明光	仁德处事居安泰 诚信为人家盛兴	修为传道师生乐 治世兴国将相和

81	80	79	78	77	76	75	74	73
高山流水知音曲 明月松风享乐图	言行雅静得福厚 社会安和享寿长	赵氏自言鹿为马 刘家直进汉承秦	不念平安名士至 惟期风雨故人来	长沙水上三千里 武汉山中九重天	厚载承天达永定 崇文宣武立前门	上古空桑出圣士 东方华夏自高人	远行深水得珍宝 近处高台费苦心	圣人守礼修德盛 君子不器传道明

90	89	88	87	86	85	84	83	82
法行国舅传知府 粮至陈州咏龙图	少言刘项相争日 更重汉秦兴盛时	百姓堂前来王谢 书家门下近钟张	不言人至空灵处 道是心如明镜台	松前明月光如镜 雨后高天山更青	至礼殷勤相敬重 不奢节俭共兴隆	福来府上得珍宝 乐在门前是静川	人起冀南行豫北 心从洛水念邯山	与人共事惟诚信 独自行为更慎谦

99	98	97	96	95	94	93	92	91
上勤下俭家国盛 子孝孙贤世代兴	师承传统文华永 作法高明世事成	不改初心为百姓 长存信念乐千家	立党为公行大道 兴国图盛守初心	青天直上九千里 自信人生二百年	修至文德以来远 相合诚信更亲邻	贤相从来和四海 明君自古定一尊	表里如一期共事 言行不二与齐心	高台涿鹿立初祖 河畔广宗育古桑

编号	内容
100	自信风华咏文景　广行礼义乐开元
101	修为至圣仁德广　教育通灵礼义兴
102	堂明日耀期君至　风起声宣知雨来
103	惟从思永知堂奥　方以学勤法古贤
104	初蒙天宇期明日　升起朝阳耀太空
105	学字刊石宗汉法　从文稽古仰唐风
106	不见穆公元和九　传承子敬知庙堂
107	为师传道通文史　学子承蒙知庙堂
108	阴阳并立生玄奥　上下相合见古风
109	千年日月明宅宇　百代文华授礼仪
110	共享家国明日月　乐为书画咏中华
111	道在门前知礼乐　水从河畔至风流
112	万里河山出盛景　百年风雨展华光
113	高台近水得明月　旧宇深宫见朝阳
114	礼仪圣制刊石永立　鼓瑟音符咏水长流
115	曹尉都卿文武齐备　城州府郡家国永安
116	明君一代文王是敬　至圣千年孔子为尊
117	辽冀豫苏长和南北　唐宋元明大统东西
118	为而不争圣人之道　言而守信君子之风
119	开至千华自而见祖　不得一法名为传心
120	紫阳光耀九州隆泰　明月生辉四季安和
121	诚学敬事长亲故旧　传道为人不改真言
122	法宗秦汉不期修古　意重阴阳更在传神
123	知心通意不得言语　解奥图真更俟后来
124	九州福寿人人长乐　四海安和事事兴隆
125	史剧并重大戏孔尚任　知行合一心学王阳明
126	明月出天山长风万里　青龙在东海澍雨千年
127	五官主一心方得自在　三世空四大乃是高深
128	五千载文明承传华夏　一百年风雨辉耀神州
129	知石鼓名人方定周秦魏　承钟文学子临书前后中
130	元世祖御马张弓行万里　唐太宗和亲治乱统九州

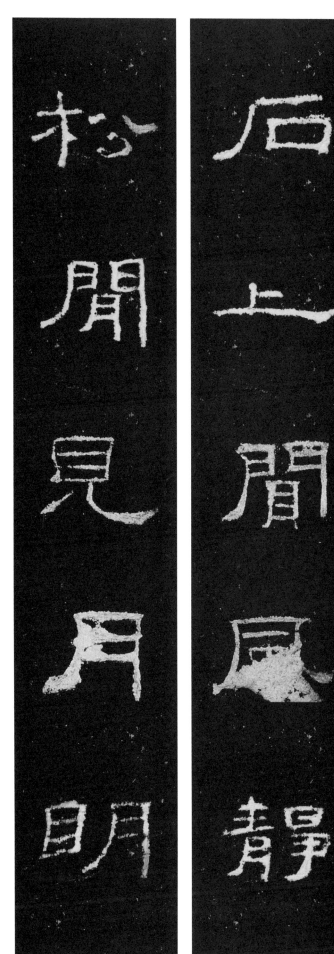

石上闻风静
松间见月明

1

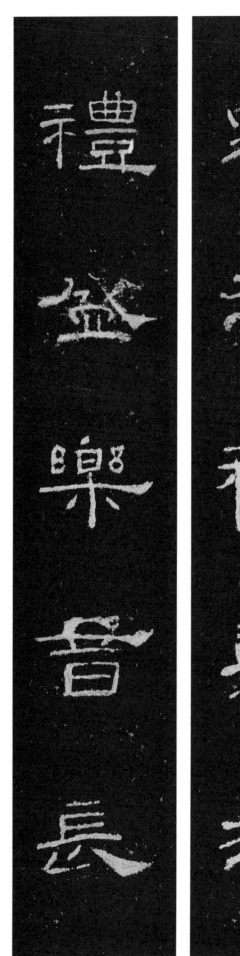

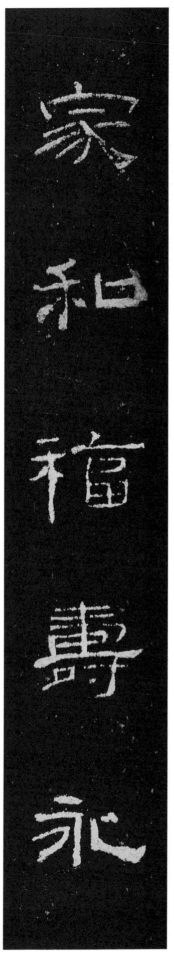

礼 家
盛 和
乐 福
音 寿
长 永

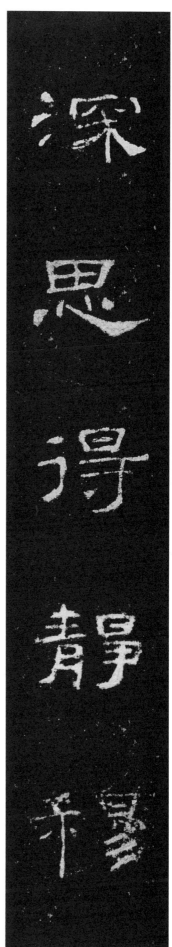

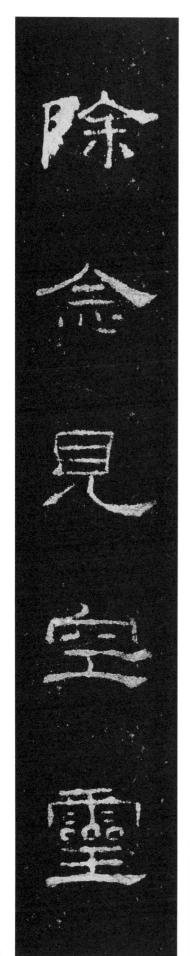

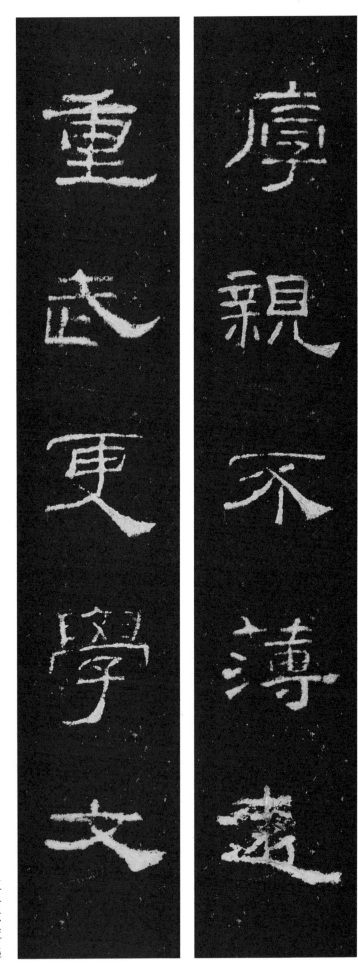

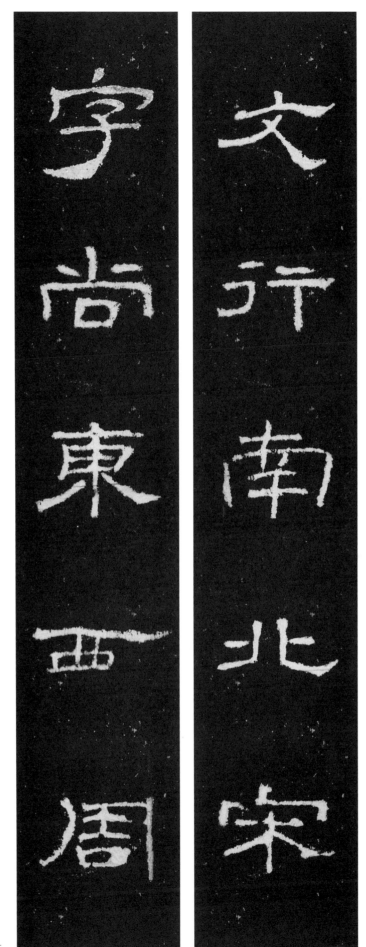

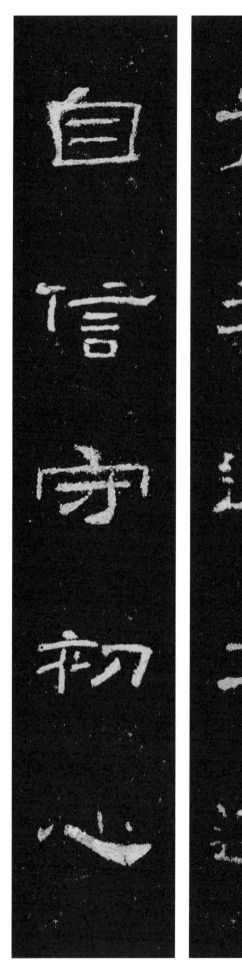

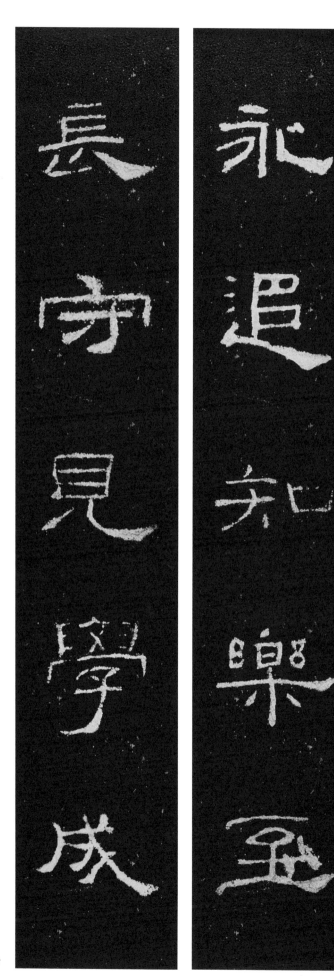

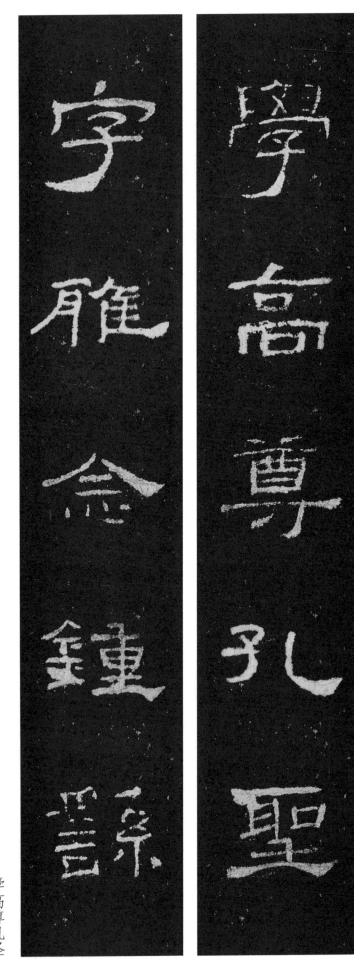

学高尊孔圣

字雅念钟繇

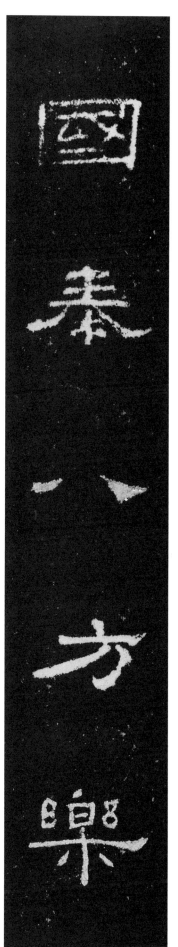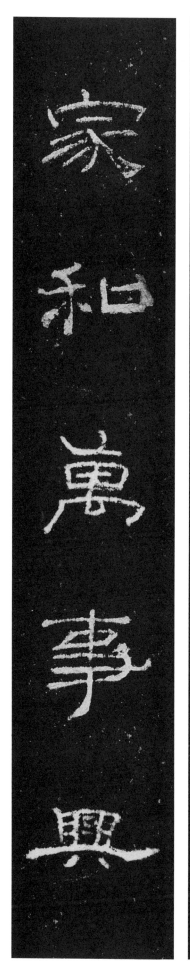

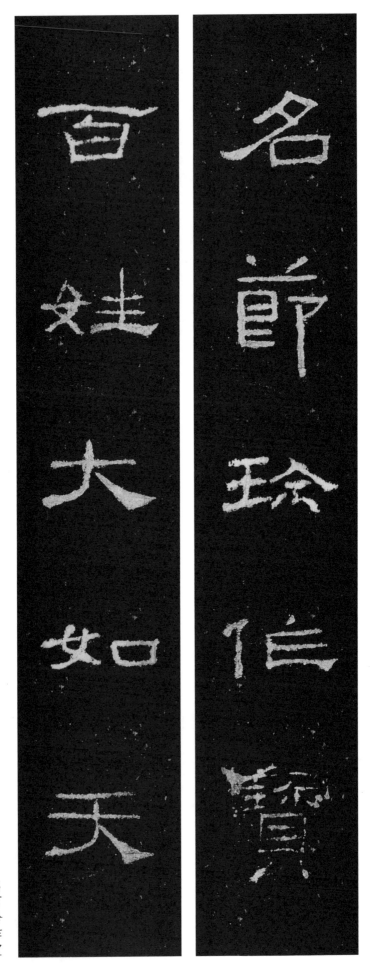

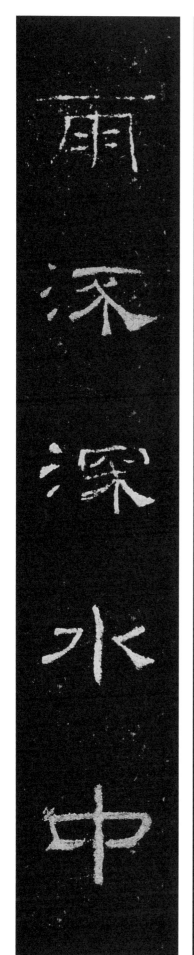
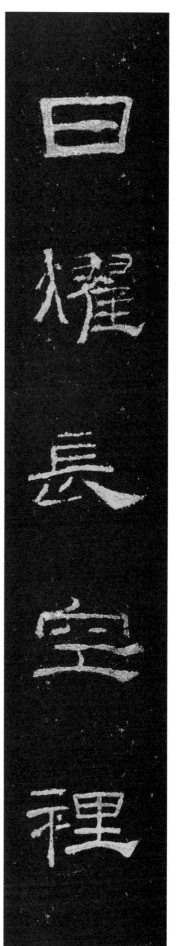

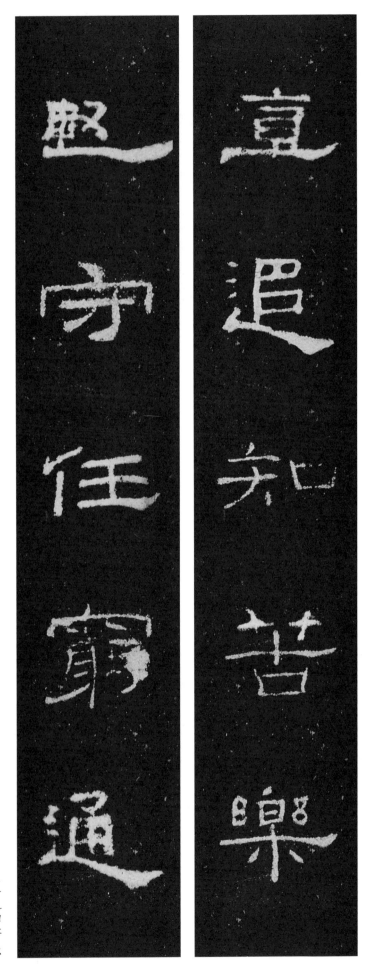

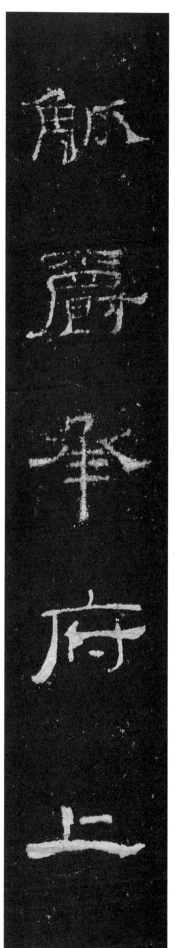

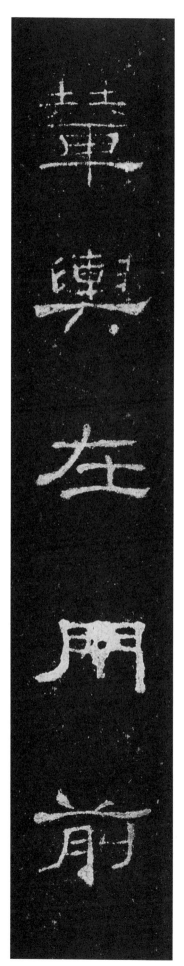

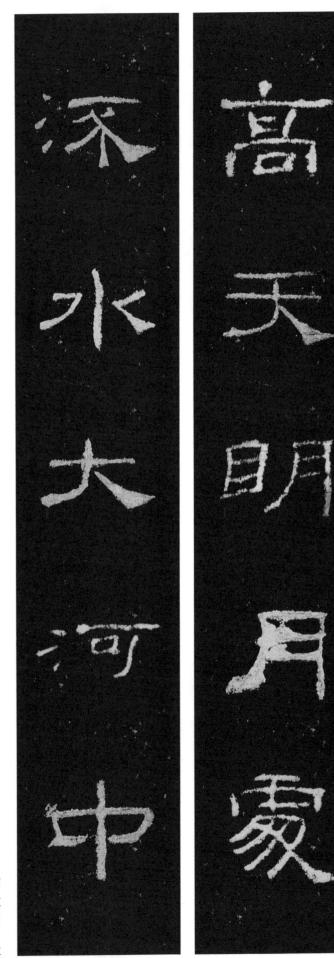

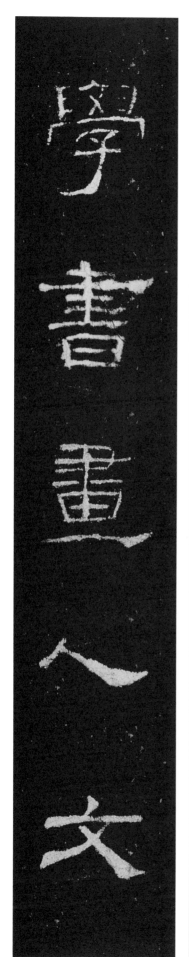

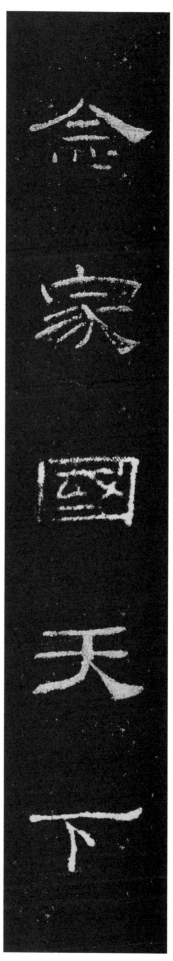

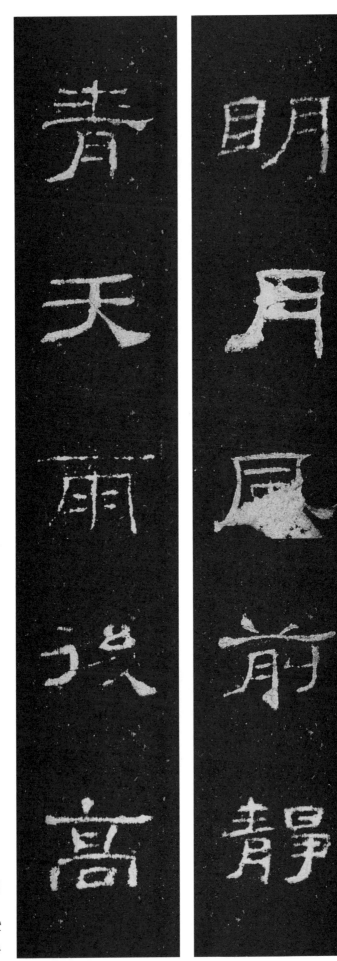

明月风前静
青天雨后高

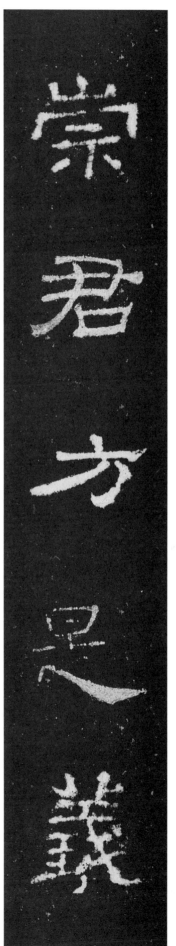

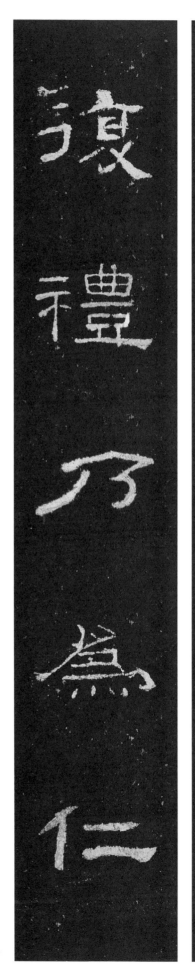

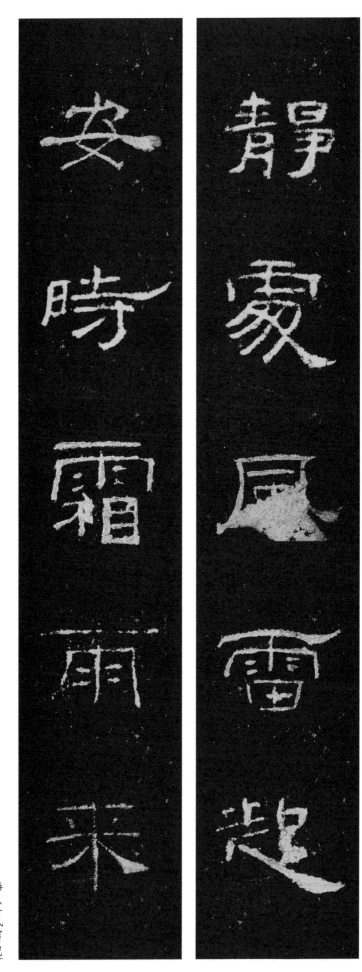

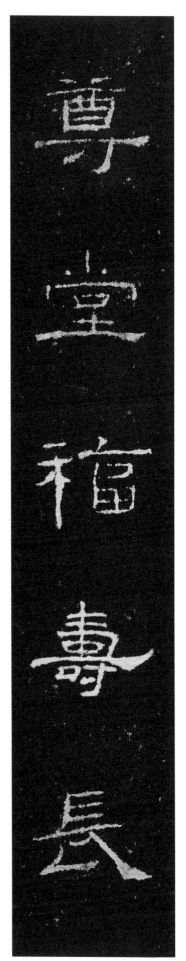
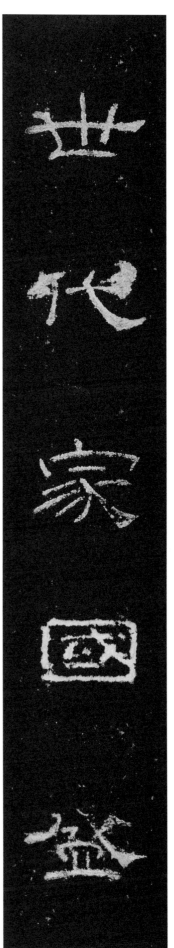

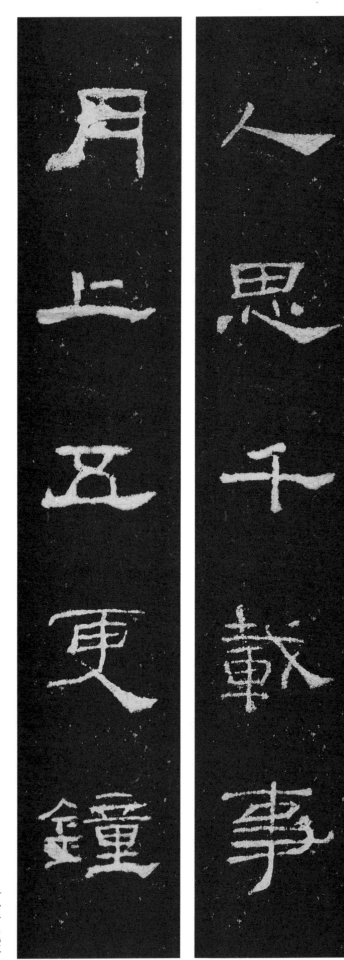

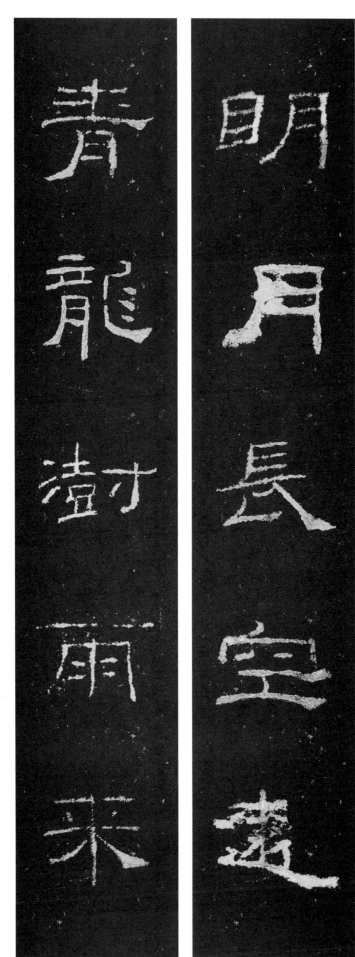

明月长空远
青龙澍雨来

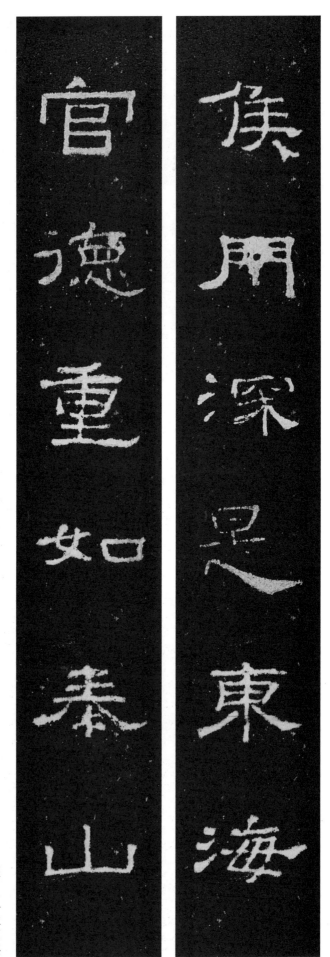

侯用深是東海

官德重如泰山

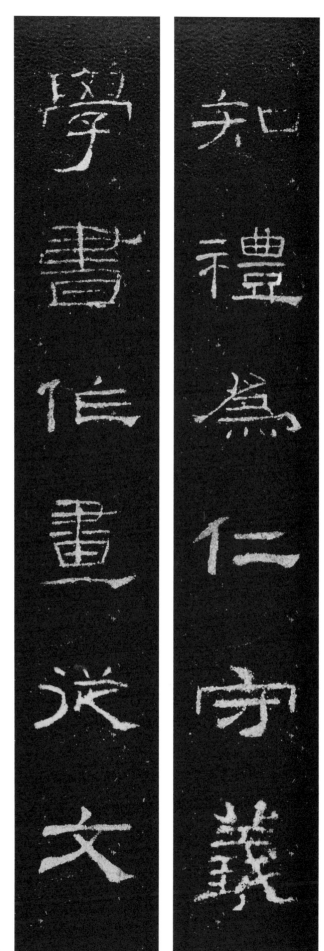

知礼为仁守义
学书作画从文

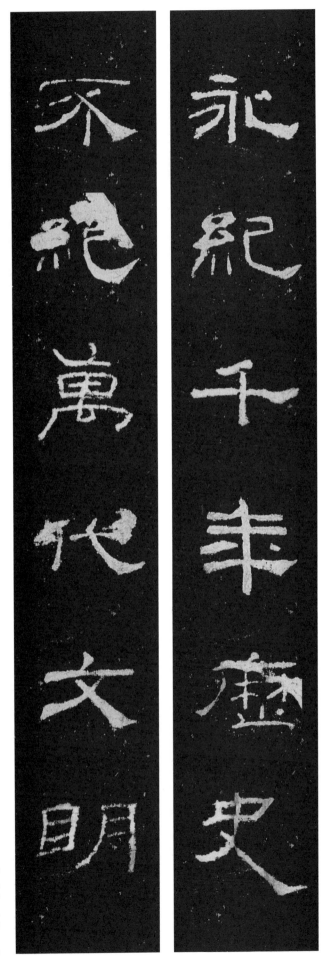

永纪千年历史
不绝万代文明

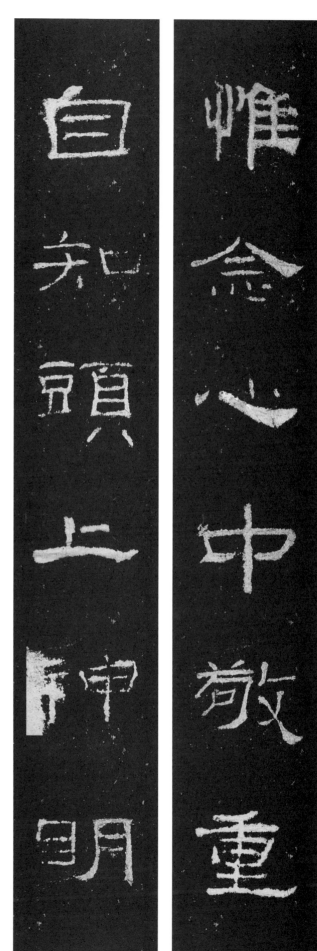

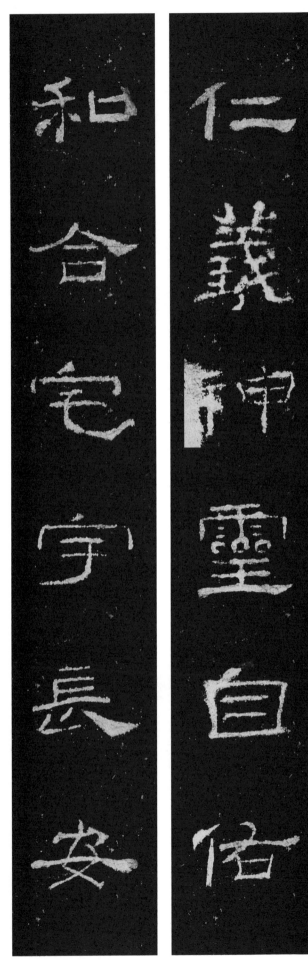

仁義神靈自佑

和合宅宇長安

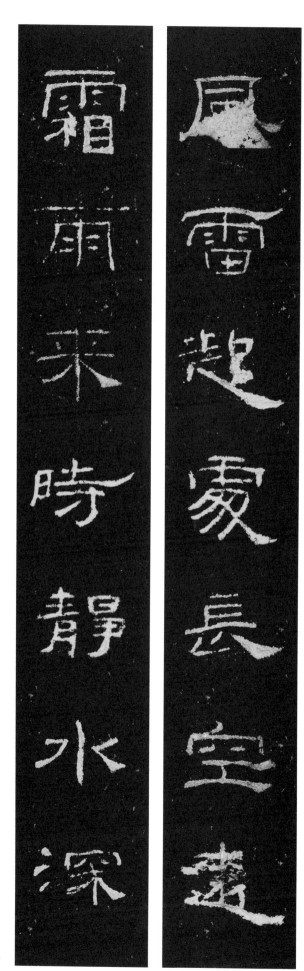

風雷起处长空远
霜雨来时静水深

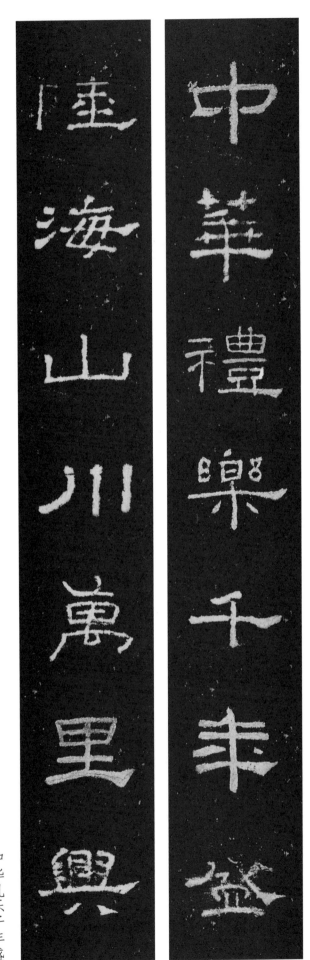

中華禮樂千年盛

陸海山川萬里興

中华礼乐千年盛

陆海山川万里兴

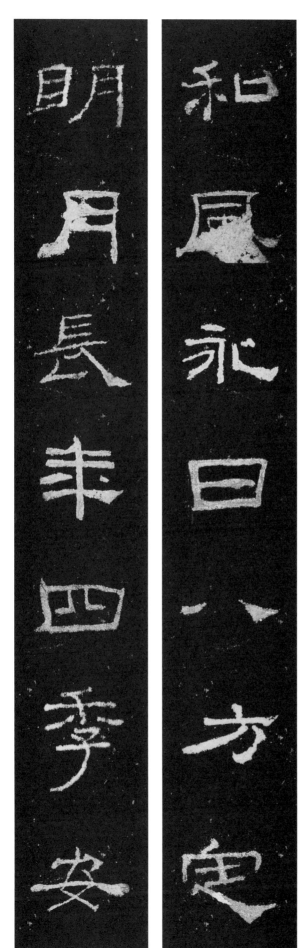

和風永日八方定
明月長年四季安

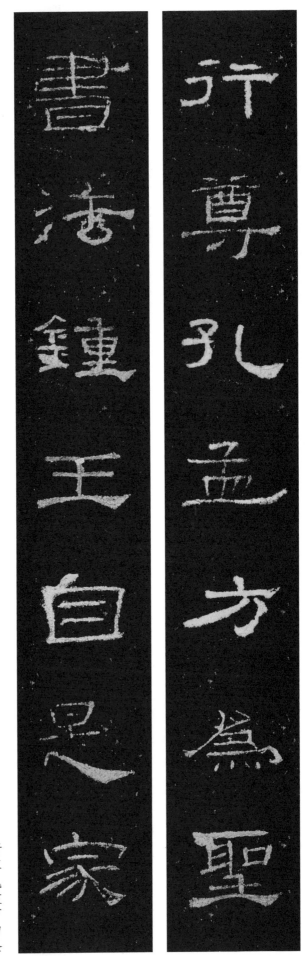

行尊孔孟方为圣

书法钟王自是家

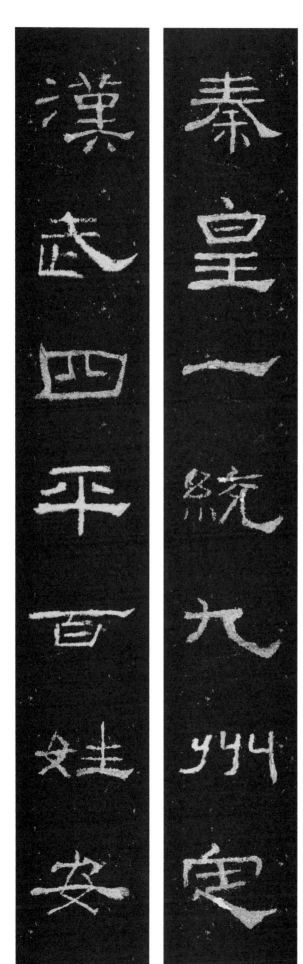

秦皇一統九州定
漢武四平百姓安

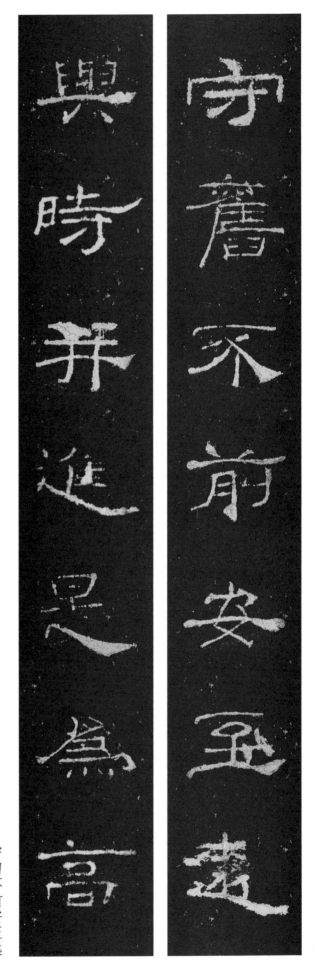

守舊不前安至遠

與時并進是為高

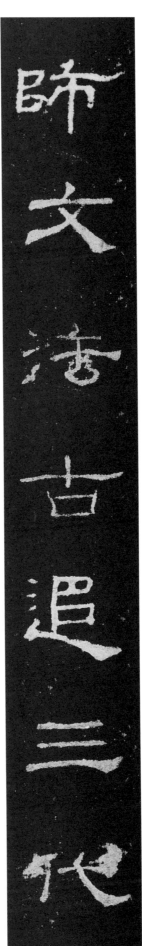

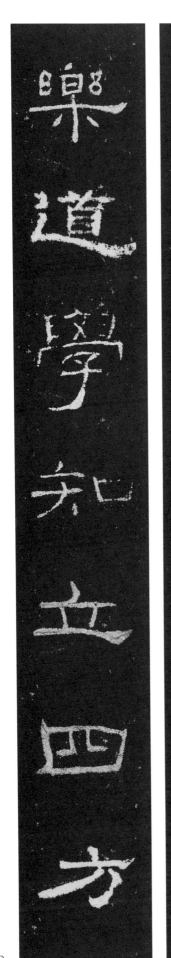

师文法古追三代
乐道学知立四方

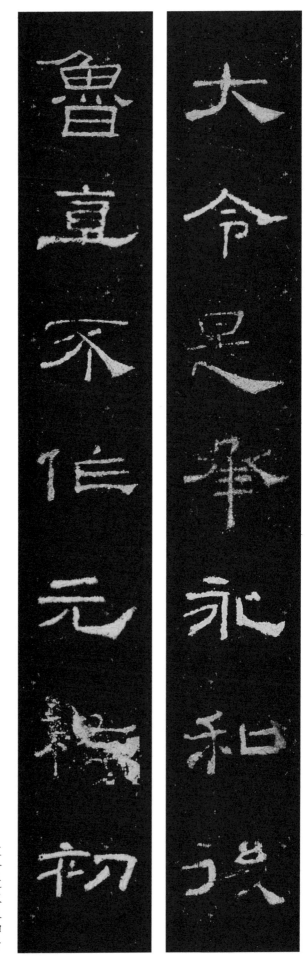

大令是承永和后

鲁直不作元祐初

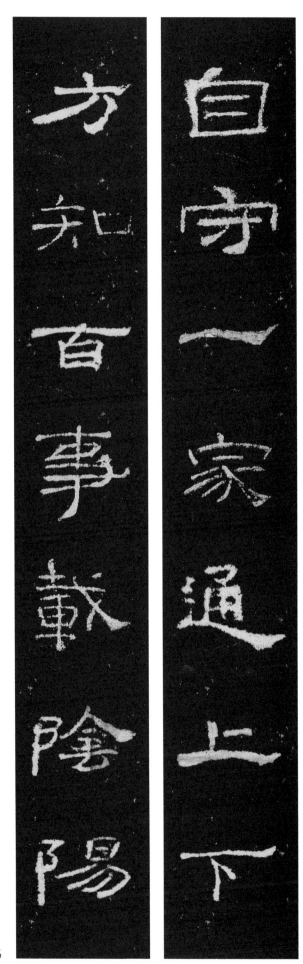

自守一家通上下
方知百事载阴阳

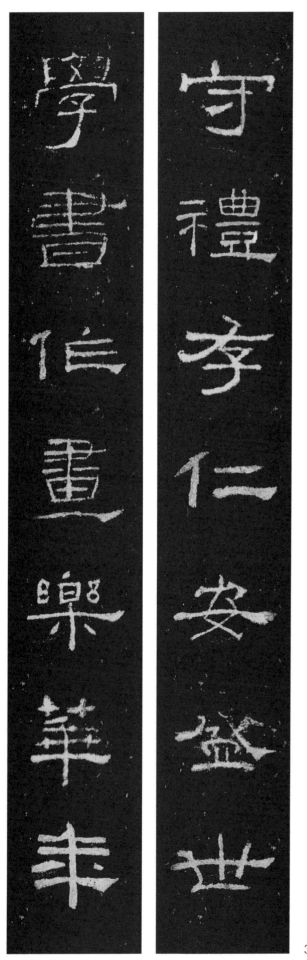

守禮存仁安盛世

學書作畫樂華年

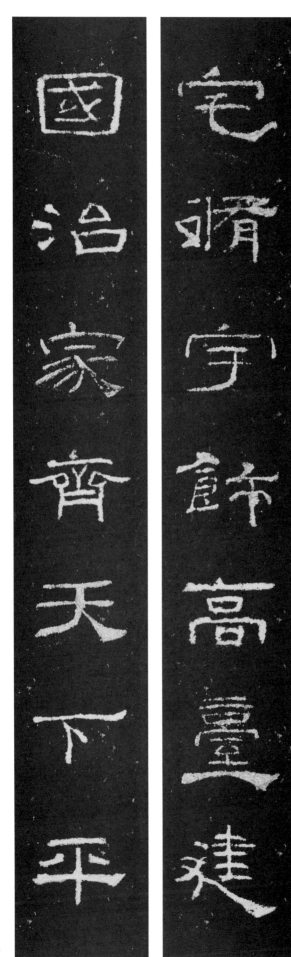

宅修宇飾高臺建
国治家齐天下平

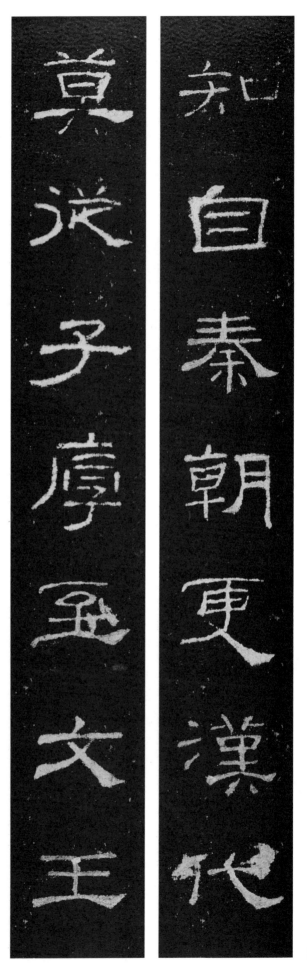

知自秦朝更漢代

莫从子厚至文王

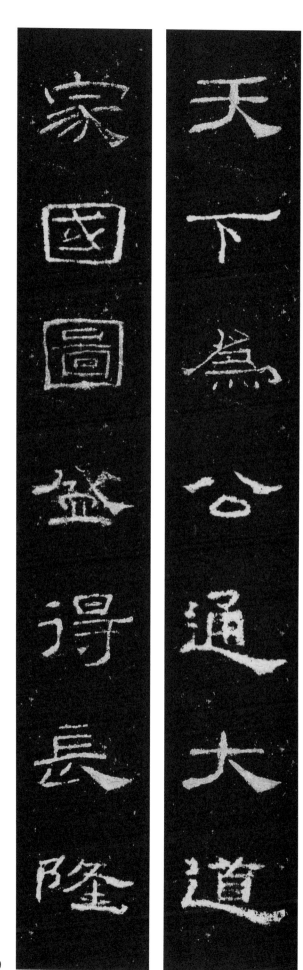

家国图盛得长隆

天下为公通大道
家国图盛得长隆

39

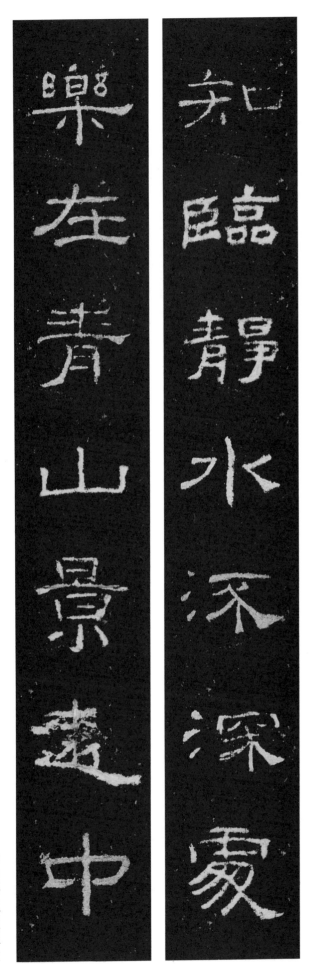

知臨靜水流深深處

樂在青山景遠中

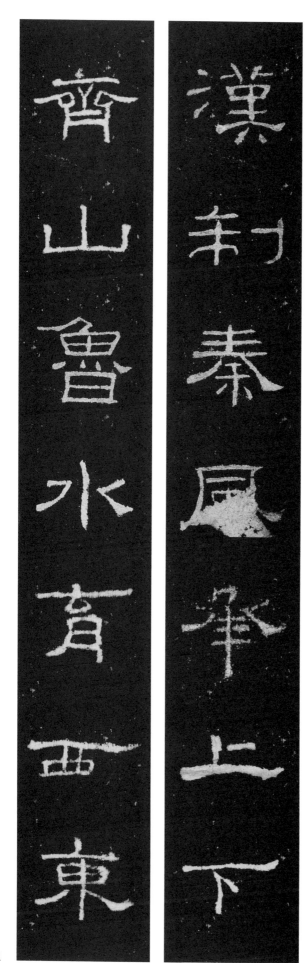

汉制秦风承上下
齐山鲁水育西东

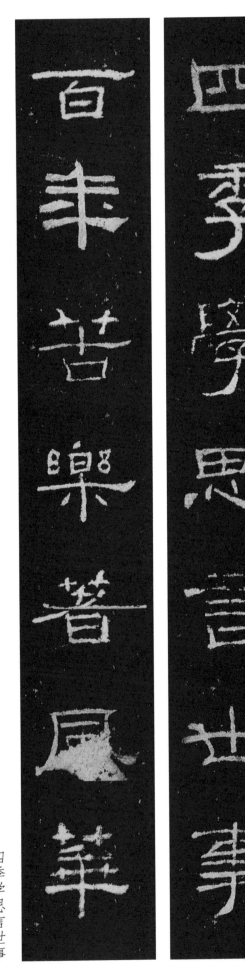

四季学思言世事

百年苦乐著风华

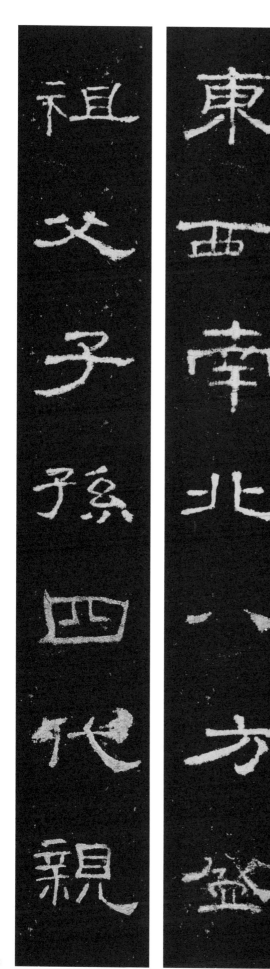

東西南北八方盛
祖父子孙四代亲

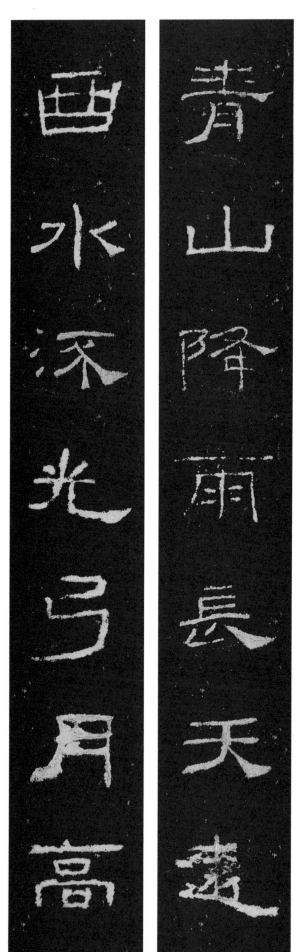

青山降雨長天遠
曲水流光弓月高

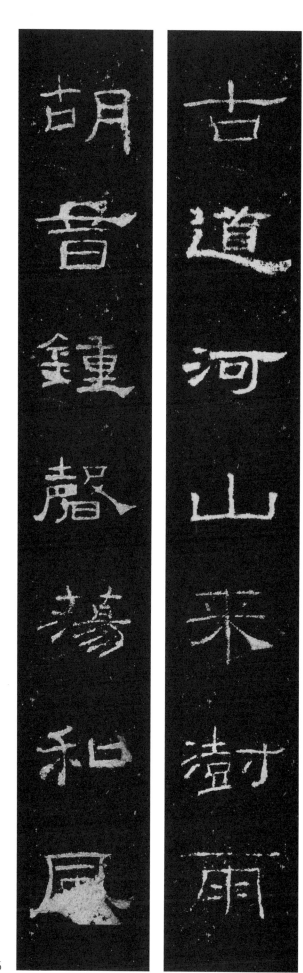

古道河山来澍雨

胡音钟磬荡和风

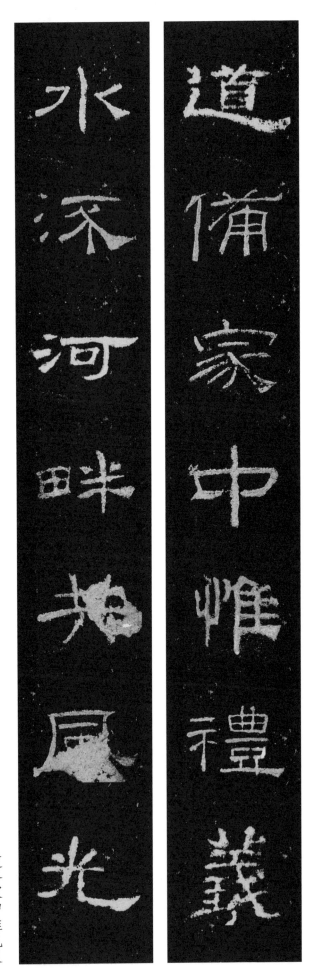

道備家中惟禮義

水深河畔地屋光

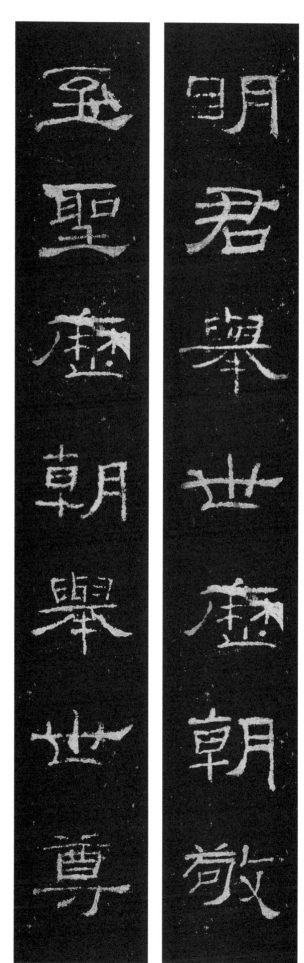

明君举世历朝敬
至圣历朝举世尊

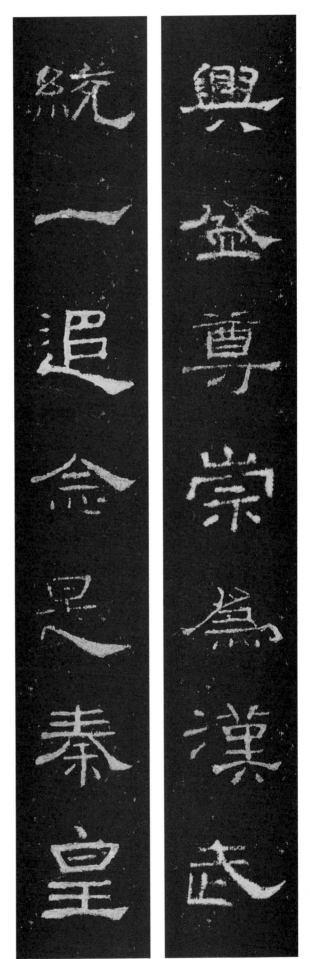

興盛尊崇為漢武

統一追念是秦皇

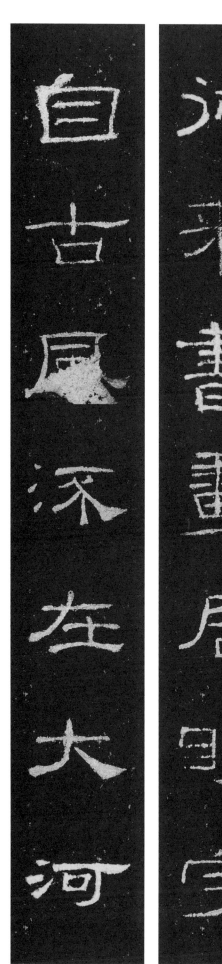

从来书画居明宇

自古风流在大河

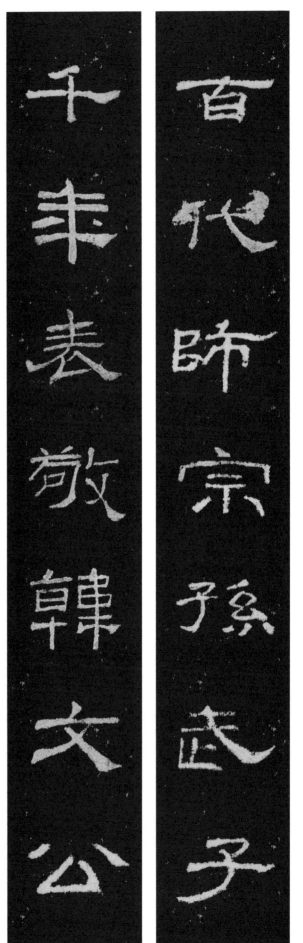

千年表敬韓文公

百代師宗孫武子

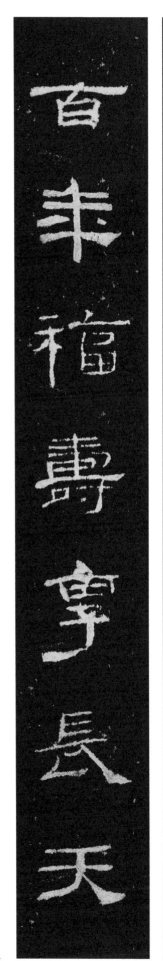

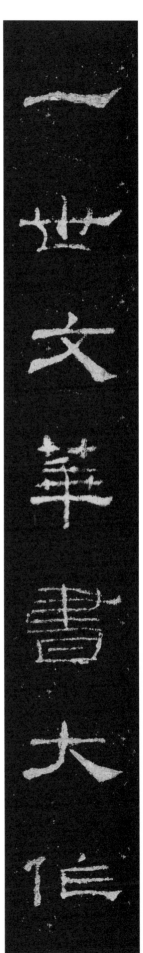

一世文华书大作

百年福寿享长天

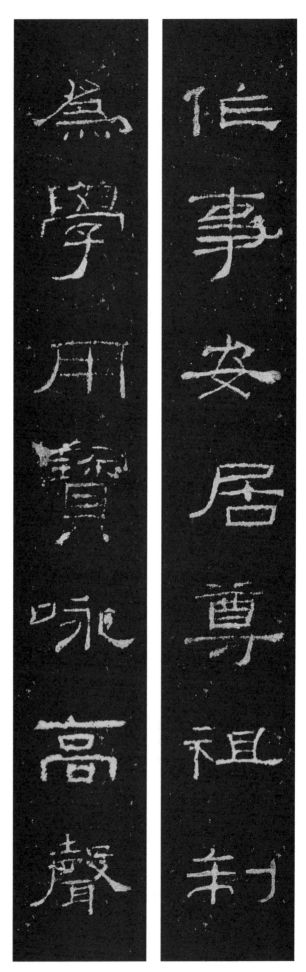

作事安居尊祖制

为学用宝咏高声

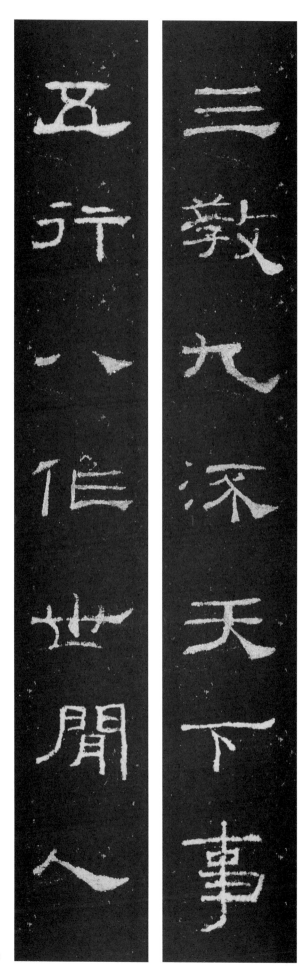

三教九流天下事
五行八作世间人

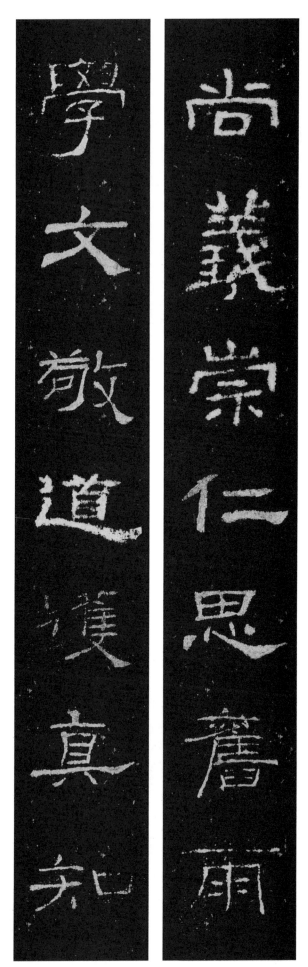

尚義崇仁思舊雨

学文敬道獲真知

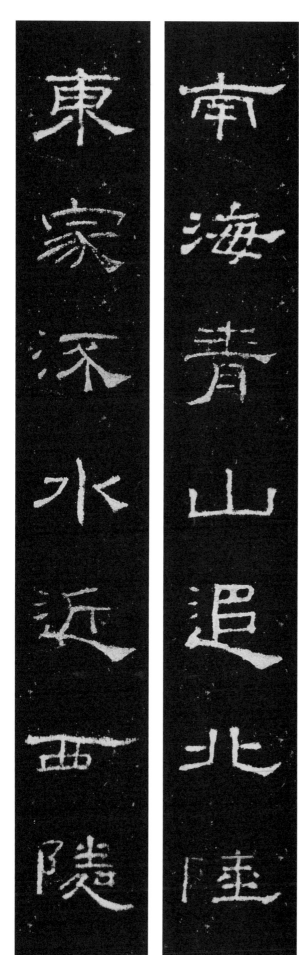

南海青山追北陆

东家流水近西邻

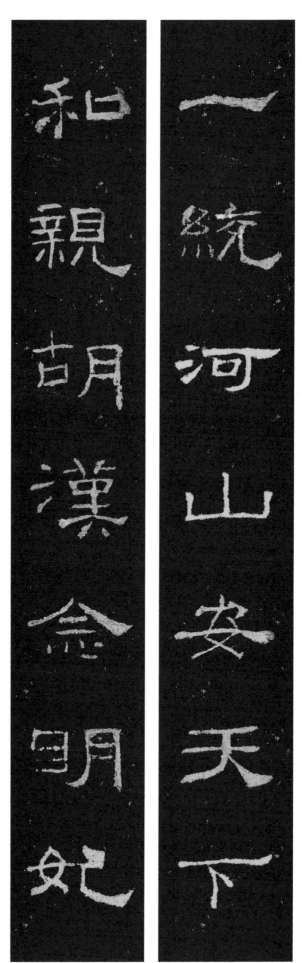

一統河山安天下

和親胡漢念明妃

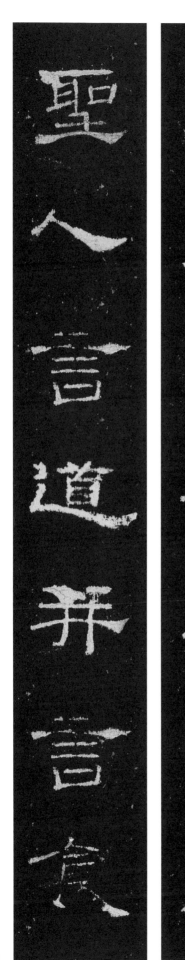
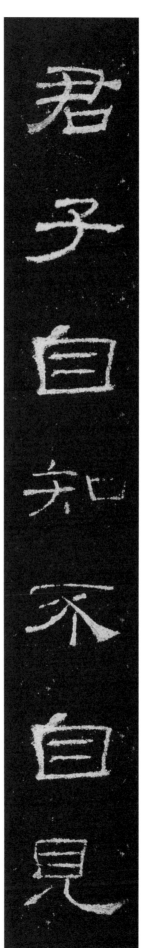

君子自知不自见
圣人言道并言食

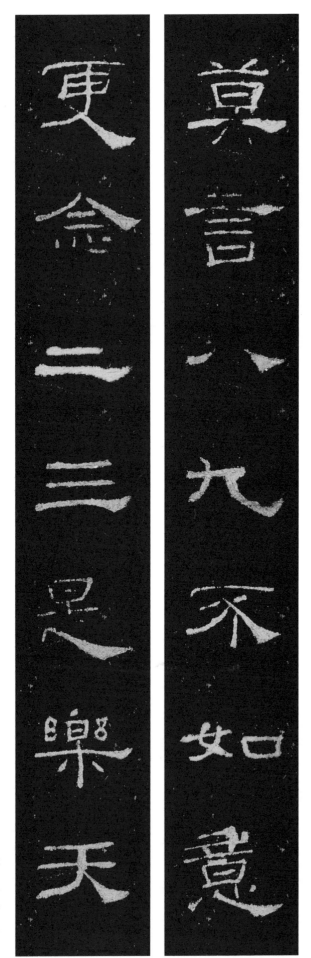

莫言八九不如意
更念二三是乐天

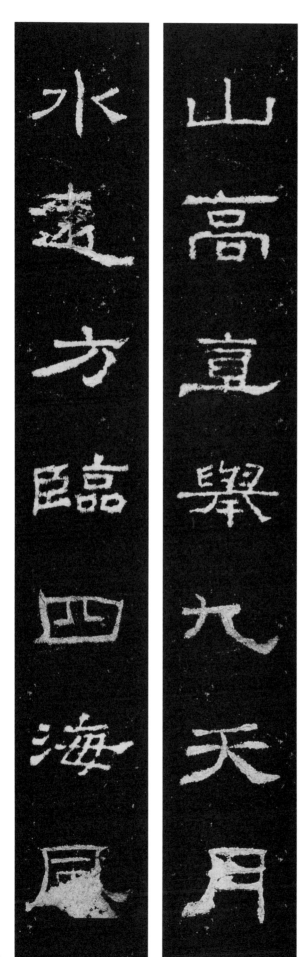

山高直举九天月
水远方临四海风

59

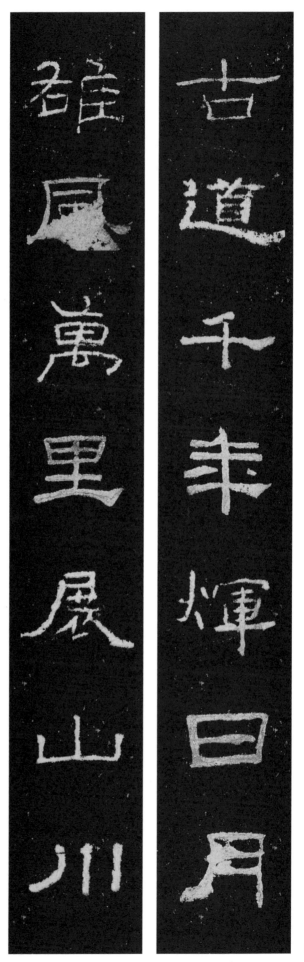

古道千年辉日月
雄风万里展山川

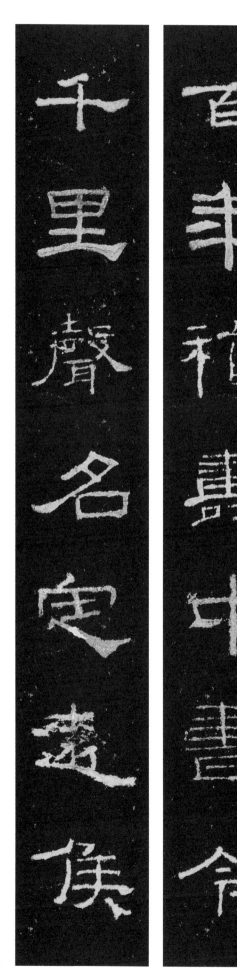

百年福寿中书令

千里声名定远侯

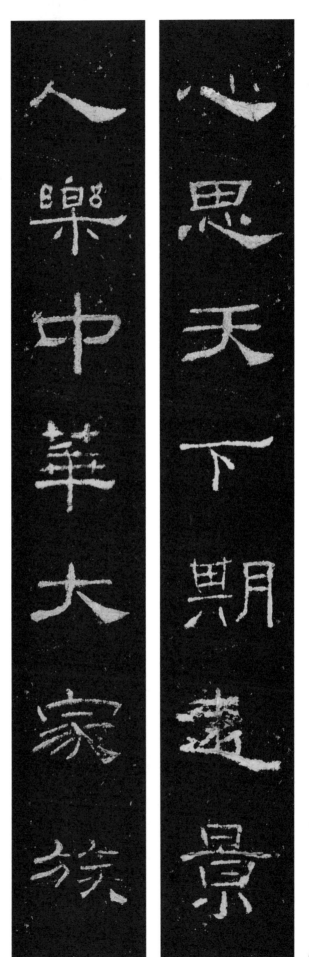

心思天下期远景

人乐中华大家族

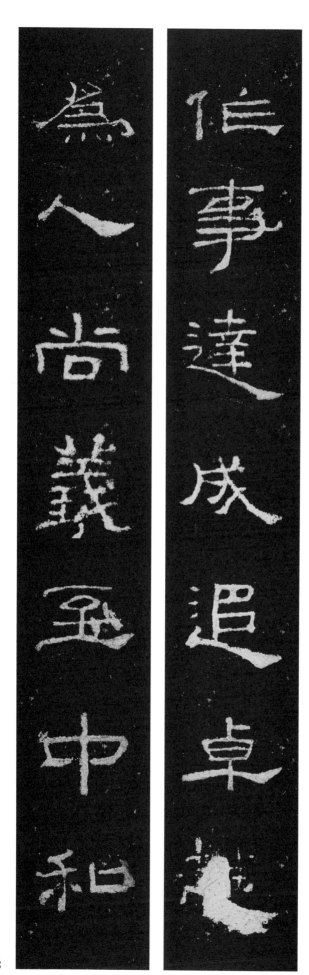

作事達成追卓越

為人尚義至中和

作事达成追卓越

为人尚义至中和

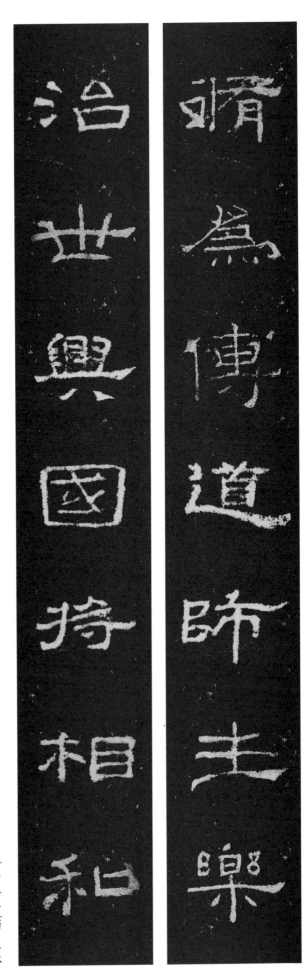

修为传道师生乐

治世兴国将相和

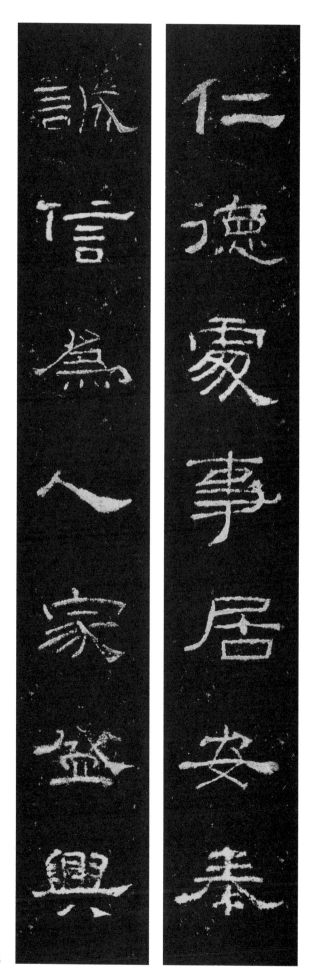

仁德处事居安泰
诚信为人家盛兴

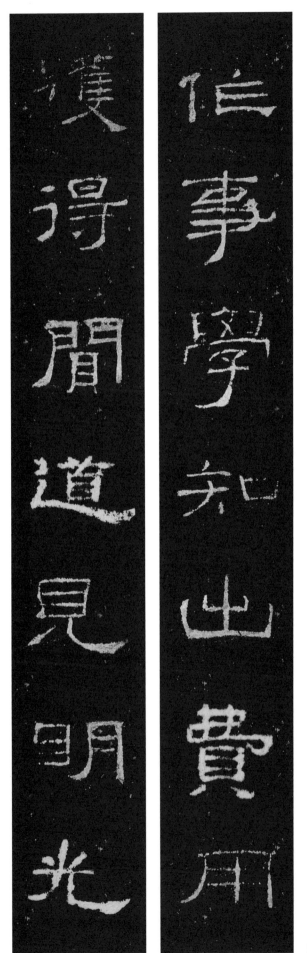

作事學知出費用
獲得聞道見明光

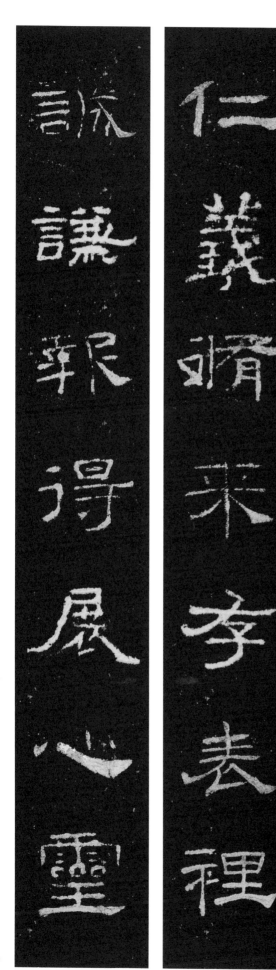

仁義脩來存表裡

誠謙報得展心靈

仁义修来存表里

诚谦报得展心灵

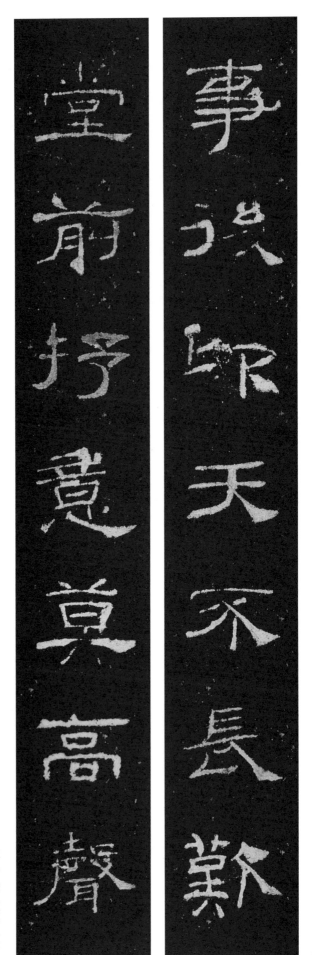

事后仰天不长叹
堂前抒意莫高声

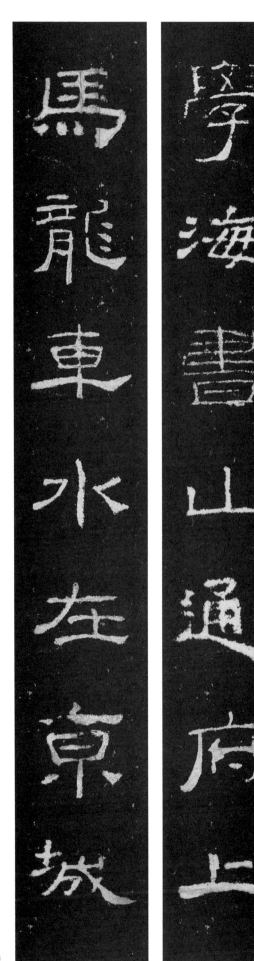

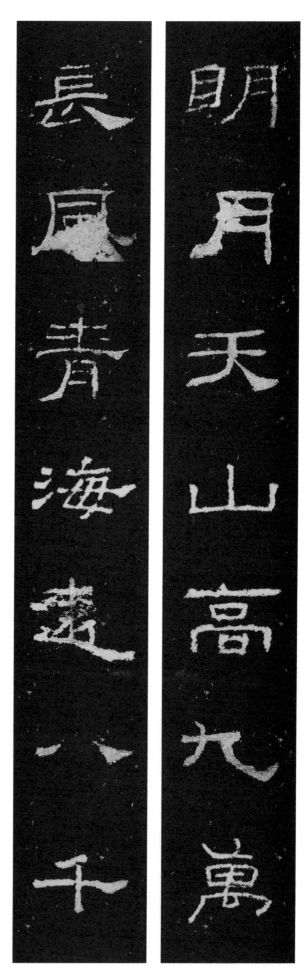

明月天山高九万

长风青海远八千

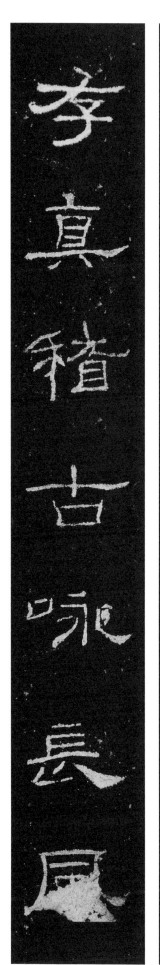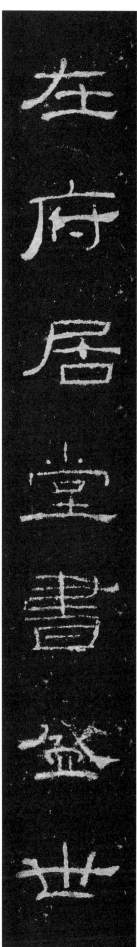

存真稽古咏长风

在府居堂书盛世

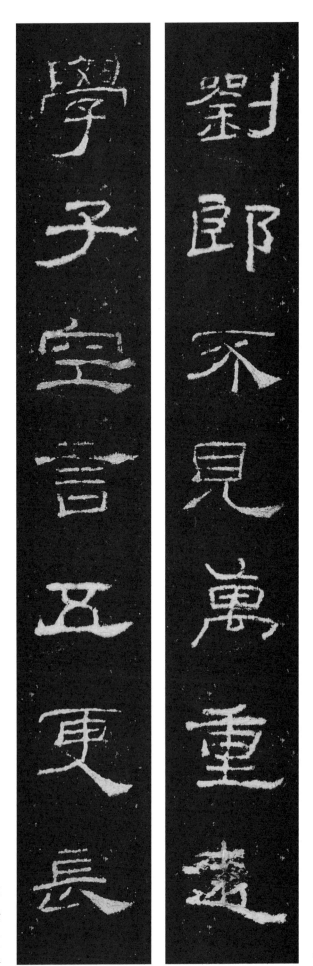

劉郎不見萬重遠

學子空言五更長

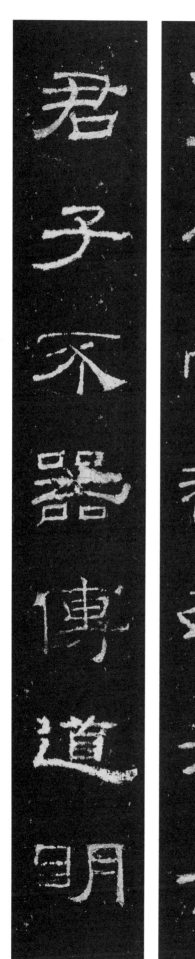

聖人守禮脩德盛

君子不器傳道明

圣人守礼修德盛

君子不器传道明

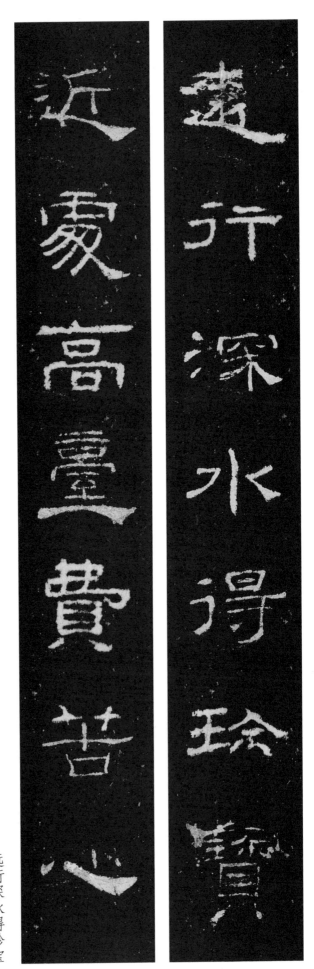

远行深水得珍宝
近处高台费苦心

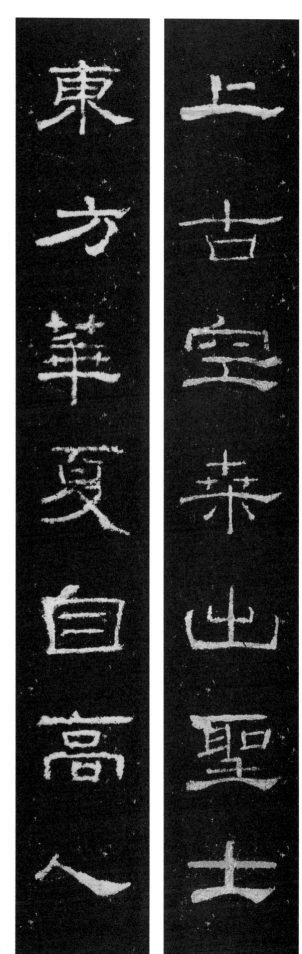

上古空桑出圣士
东方华夏自高人

75

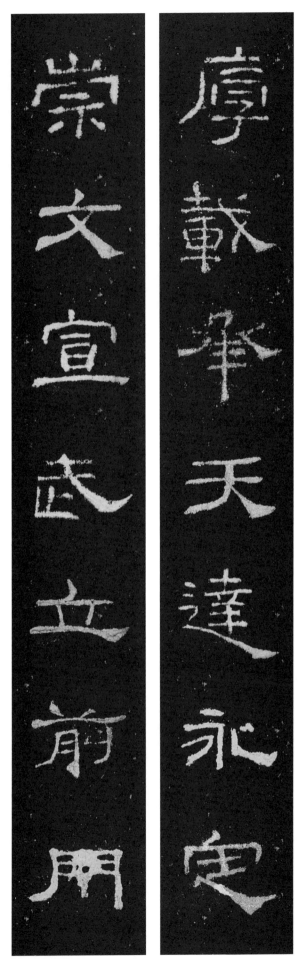

厚載承天达永定

崇文宣武立前门

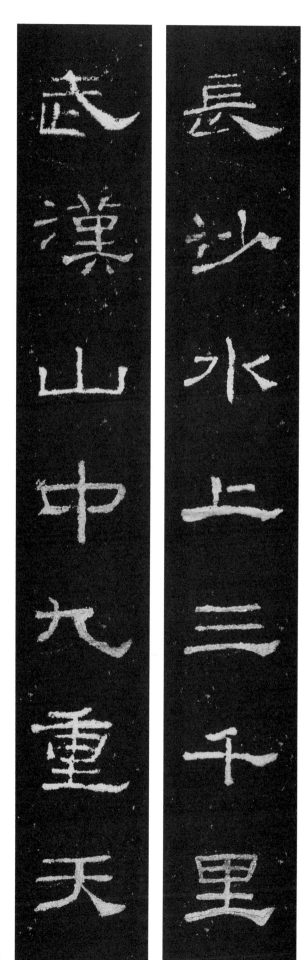

长沙水上三千里
武汉山中九重天

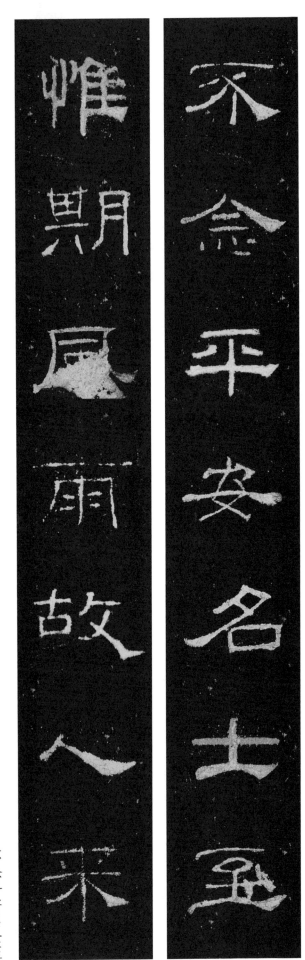

不念平安名士至
惟期风雨故人来

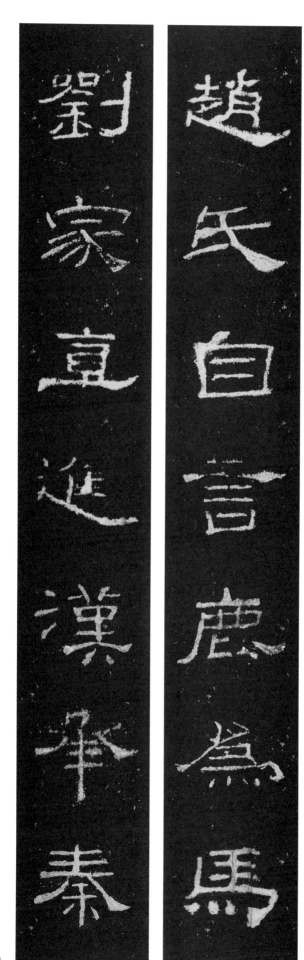

赵氏自言鹿为马

刘家直进汉承秦

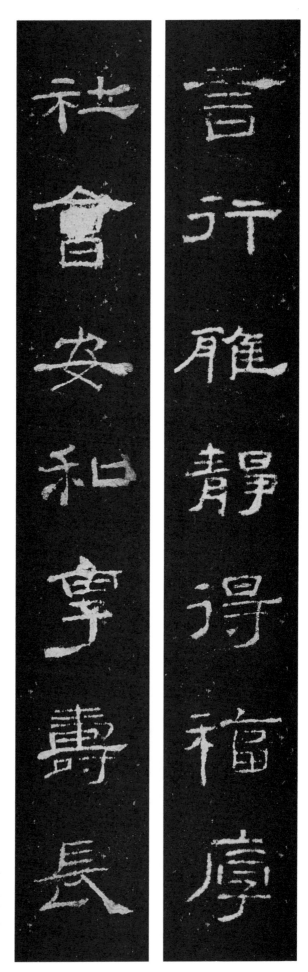

言行雅静得福厚

社会安和享寿长

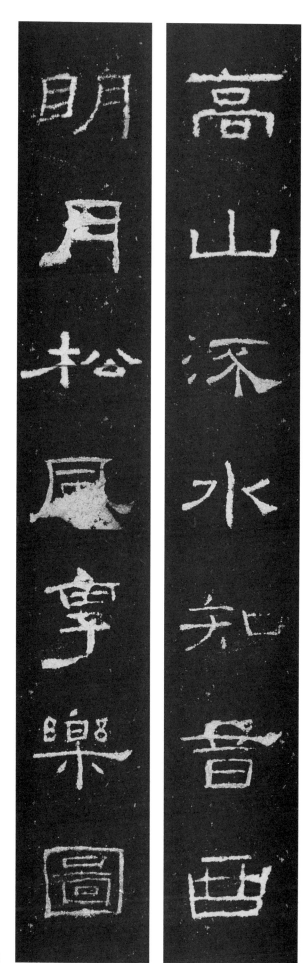

高山深水知音曲
明月松風享乐图

明月松風享樂圖

81

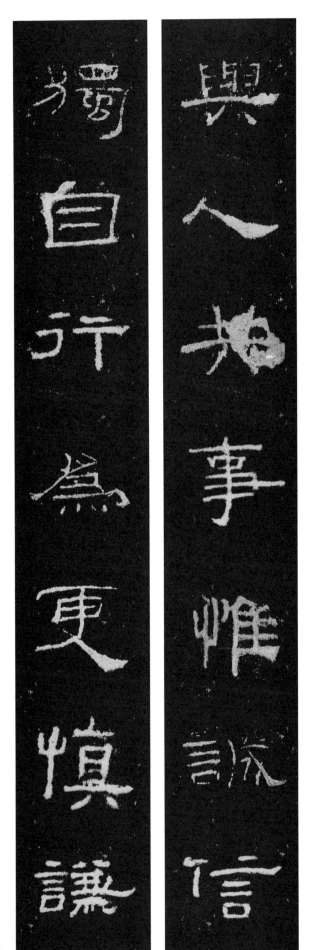

與人共事惟誠信
獨自行為更慎謙

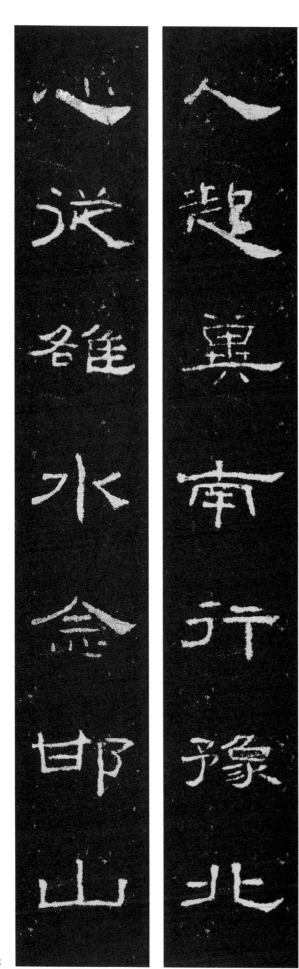

人起冀南行豫北
心从洛水念邯山

福来府上得珍宝

乐在门前是静川

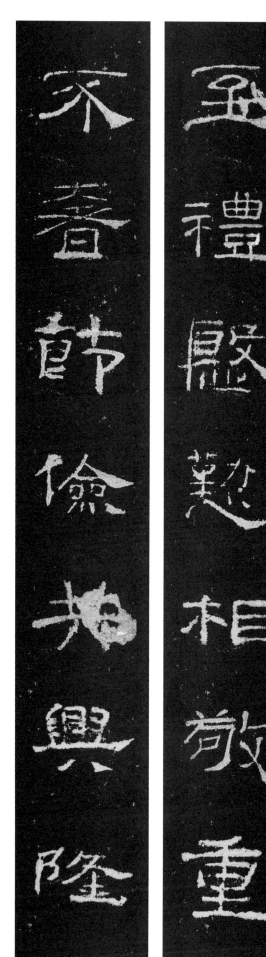

至礼殷勤相敬重

不奢节俭共兴隆

85

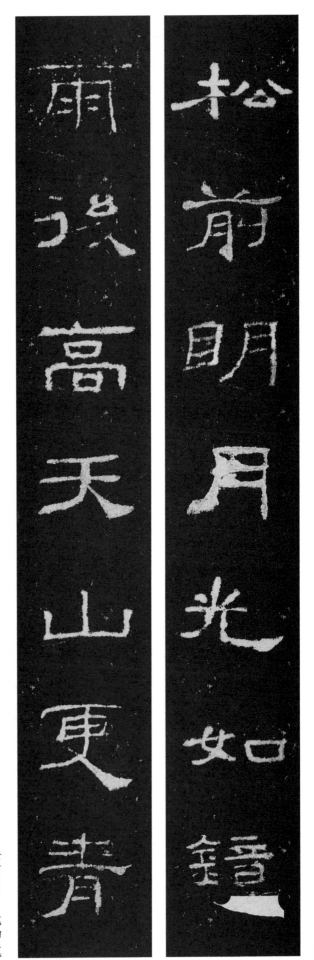

松前明月光如镜

雨后高天山更青

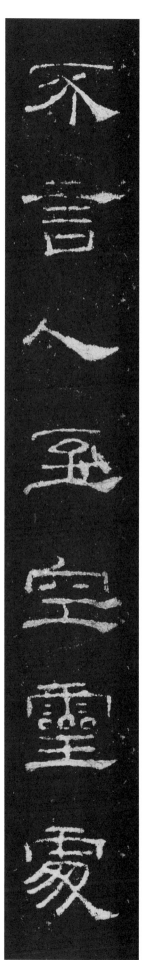
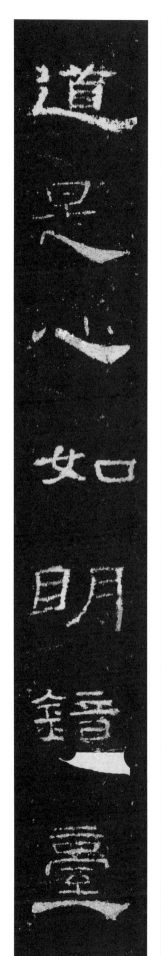

不言人至空灵处
道是心如明镜台

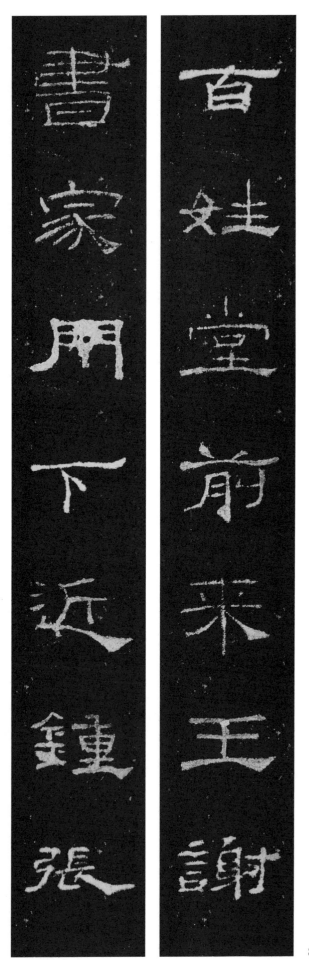

百姓堂前来王谢

书家门下近钟张

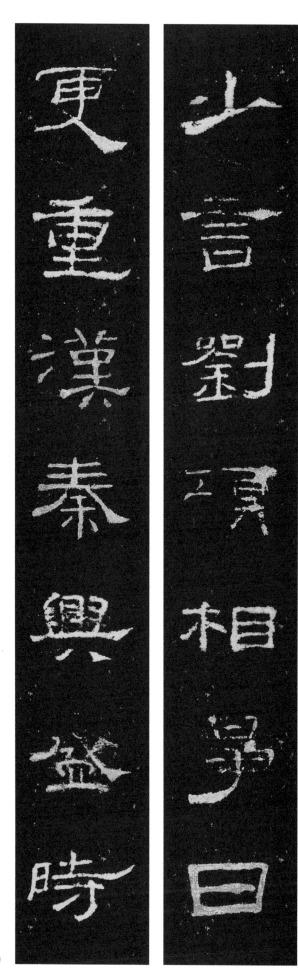

少言刘项相争日
更重汉秦兴盛时

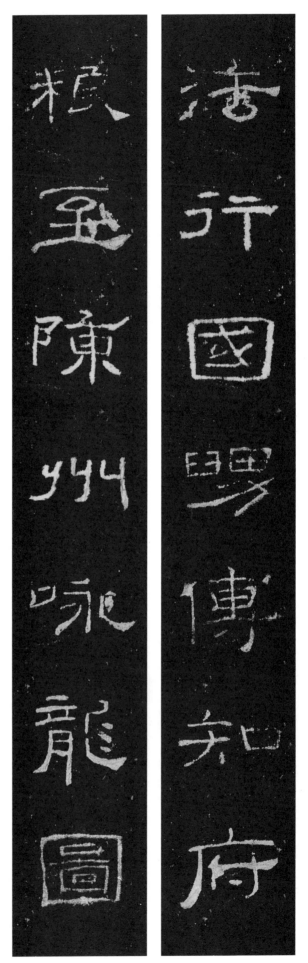

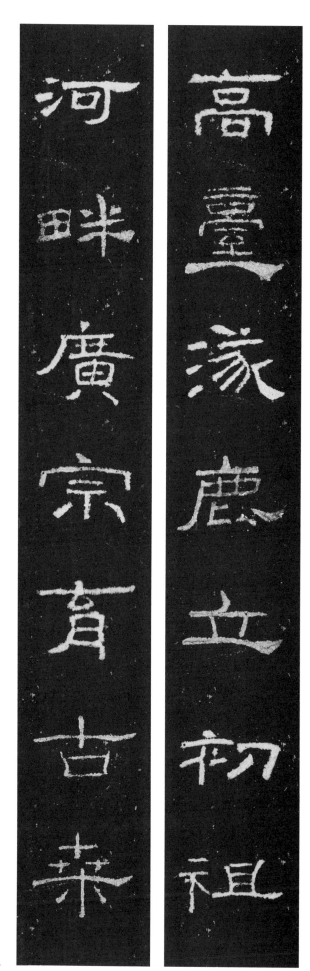

高台涿鹿立初祖

河畔广宗育古桑

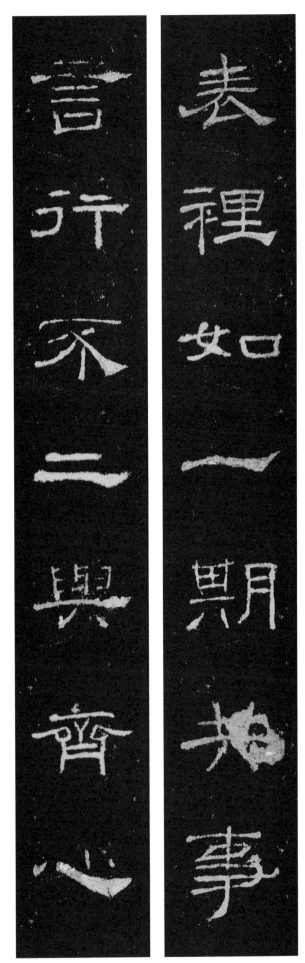

表裡如一期共事
言行不二與齊心

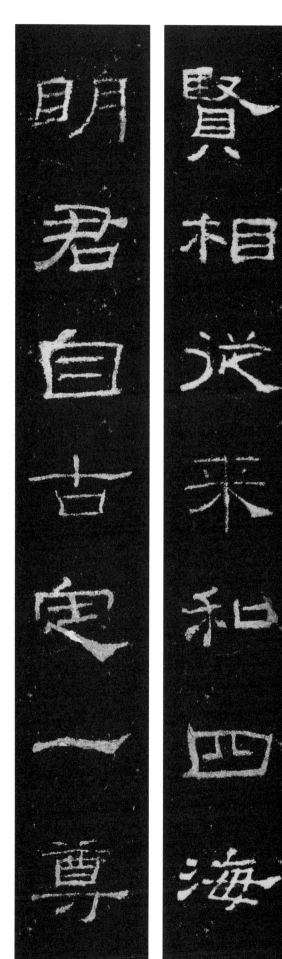

贤相从来和四海

明君自古定一尊

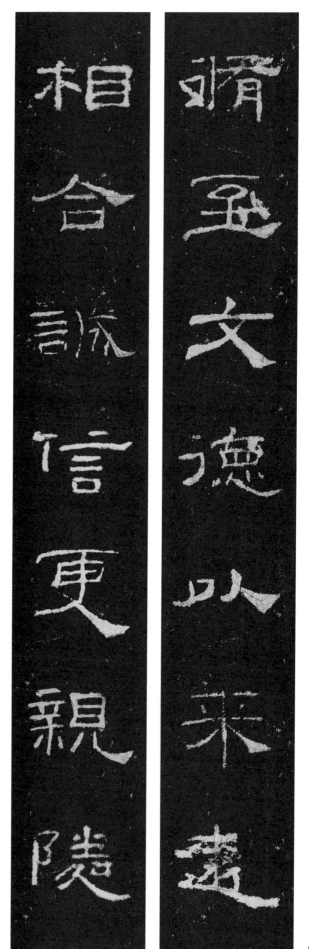

修至文德以来远
相合诚信更亲邻

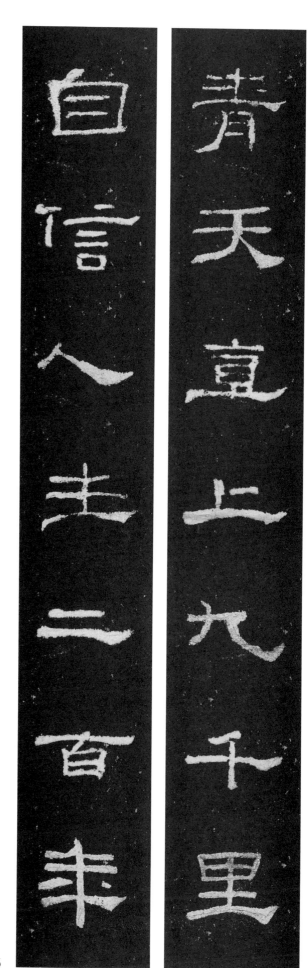

青天直上九千里
自信人生二百年

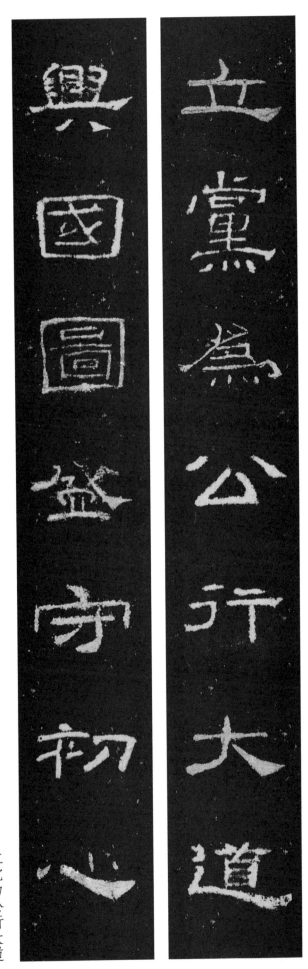

立党为公行大道

兴国图盛守初心

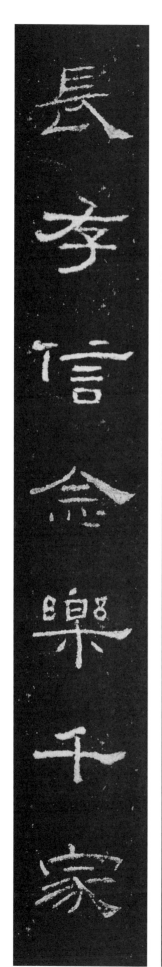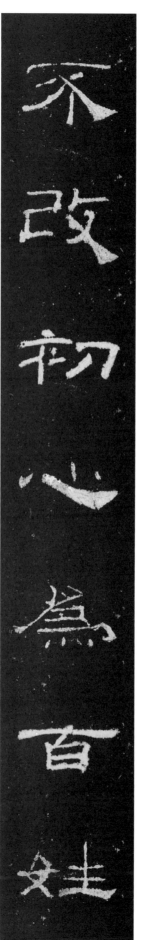

长存信念乐千家

不改初心为百姓

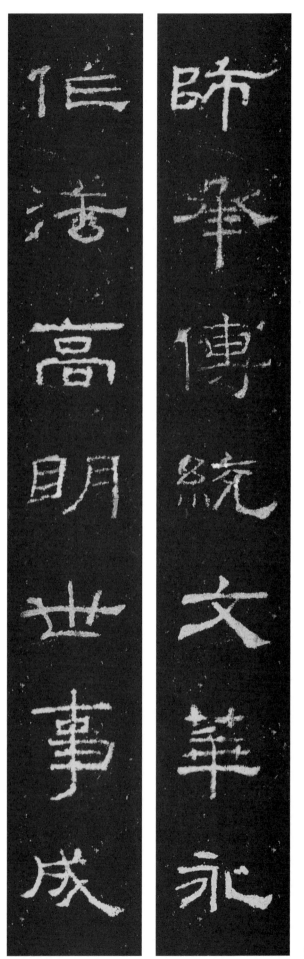

师承传统文华永
作法高明世事成

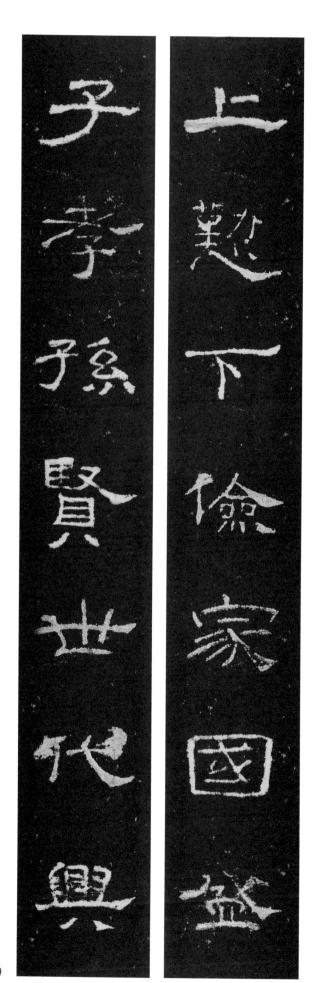

上勤下俭家国盛
子孝孙贤世代兴

子孝孙贤世代兴

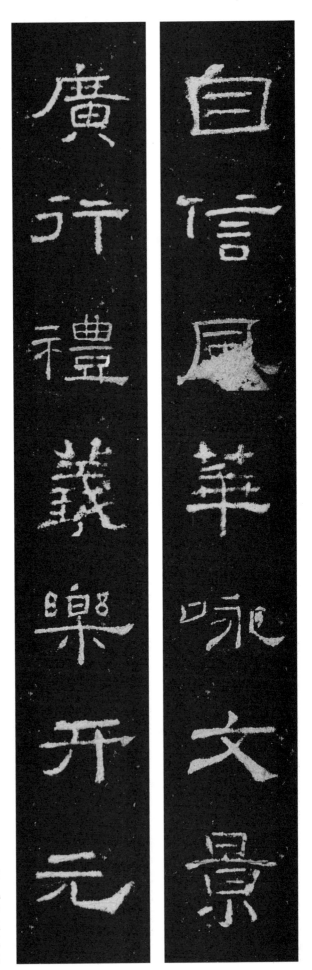

自信風華咏文景
广行礼义乐开元

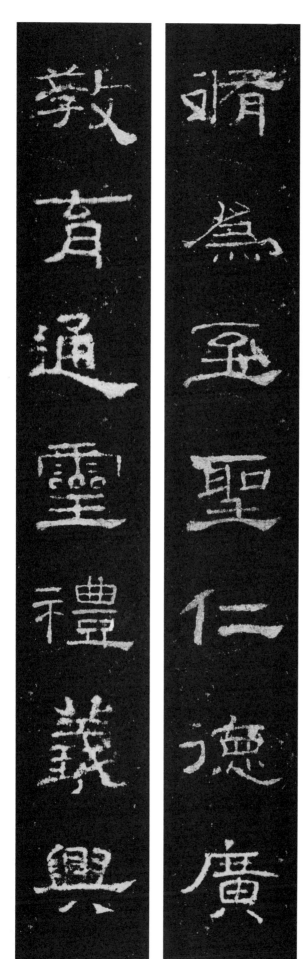

教育通靈禮義興

脩為至聖仁德廣

修为至圣仁德广

教育通灵礼义兴

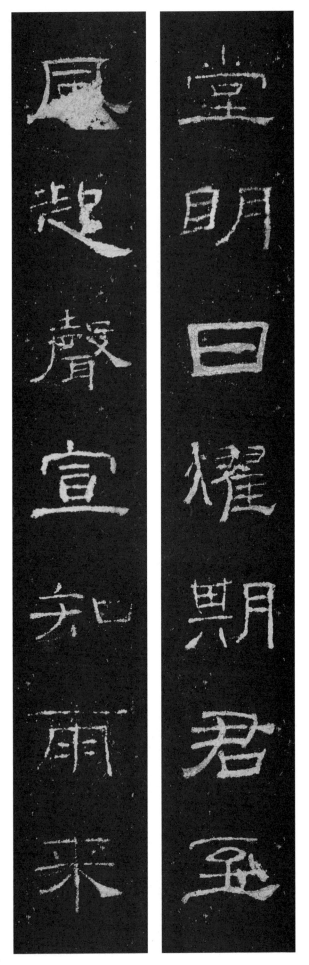

堂明日耀期君至
风起声宣知雨来

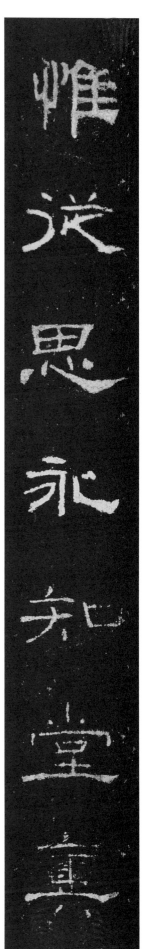

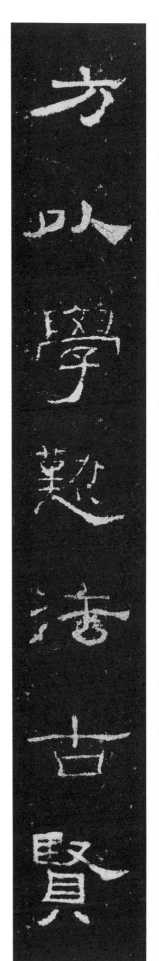

惟从思永知堂奥
方以学勤法古贤

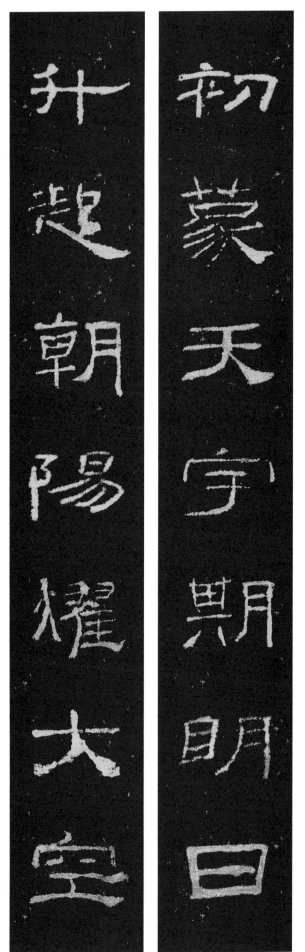

初蒙天宇期明日
升起朝阳耀太空

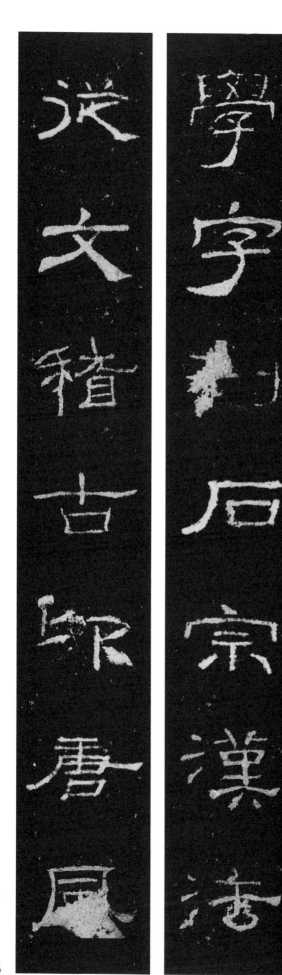

学字刊石宗汉法

从文稽古仰唐风

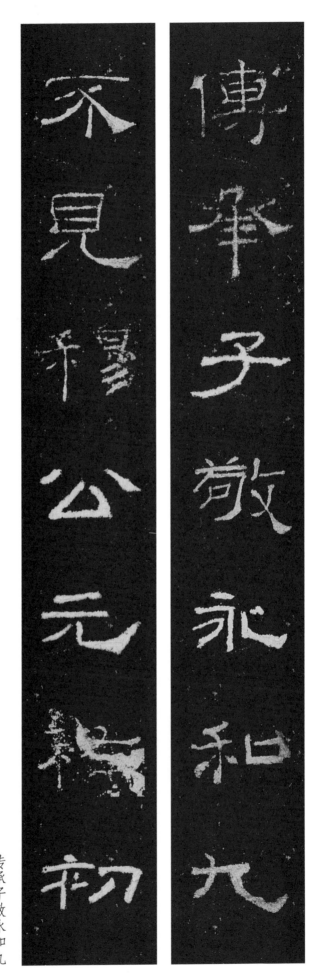

傅犟子敬永和九

不見穆公元祐初

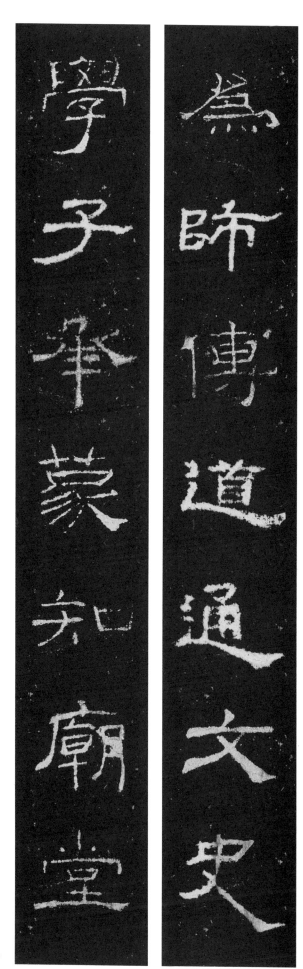

為師傅道通文史

學子承蒙知廟堂

为师传道通文史

学子承蒙知庙堂

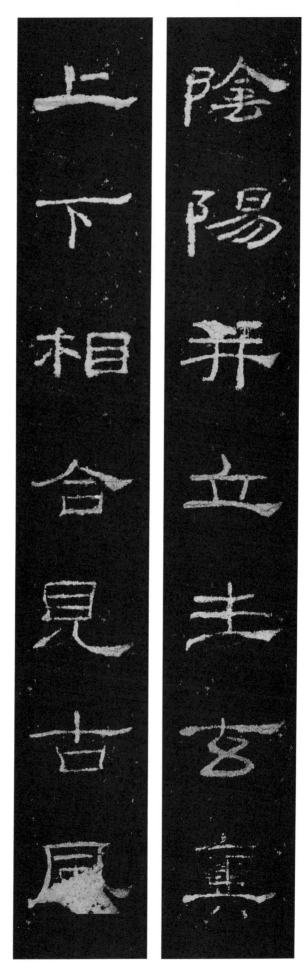

陰陽并立生玄奧

上下相合見古風

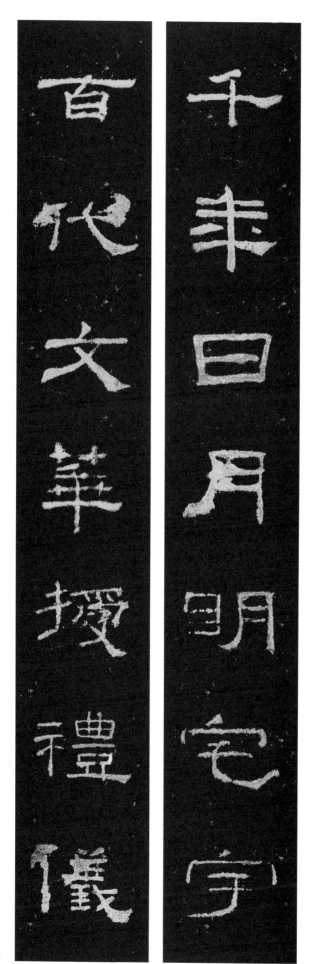

千年日月明宅宇
百代文华授礼仪

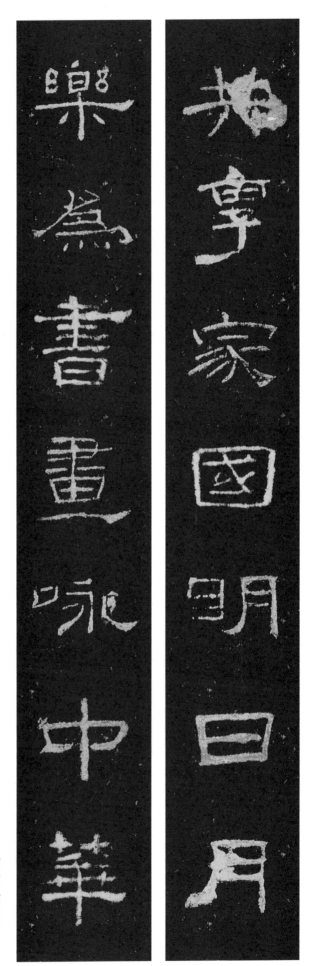

共享家国明日月

乐为书画咏中华

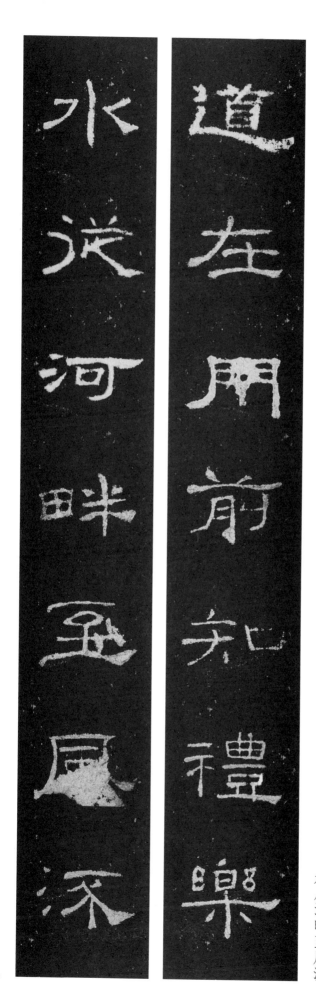

道在门前知礼乐
水从河畔至风流

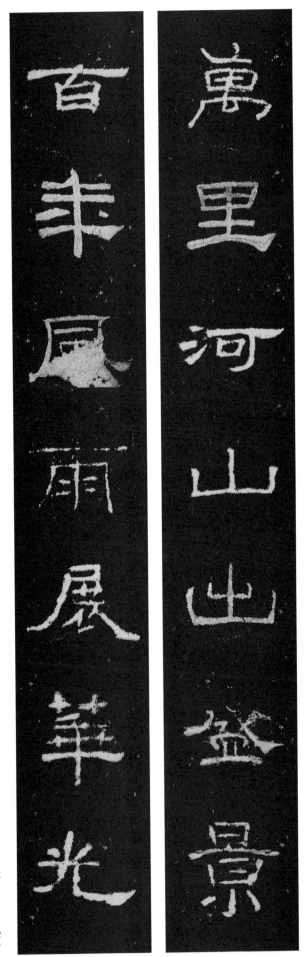

万里河山出盛景
百年风雨展华光

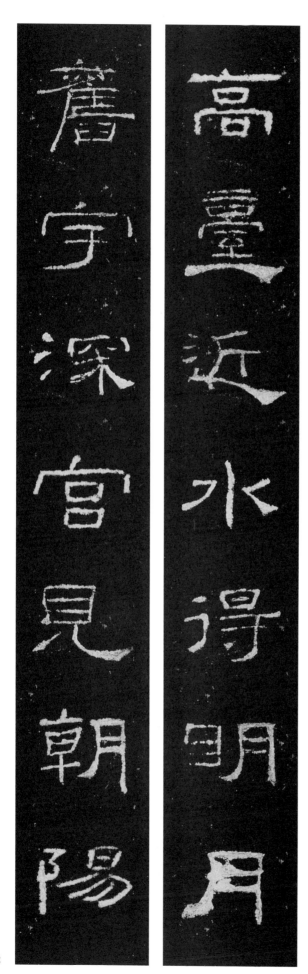

高臺近水得明月
舊宇深宮見朝陽

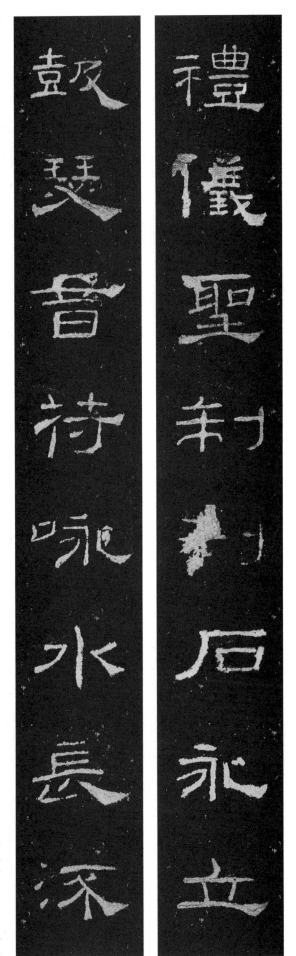

礼仪圣制刊石永立

鼓瑟音符咏水长流

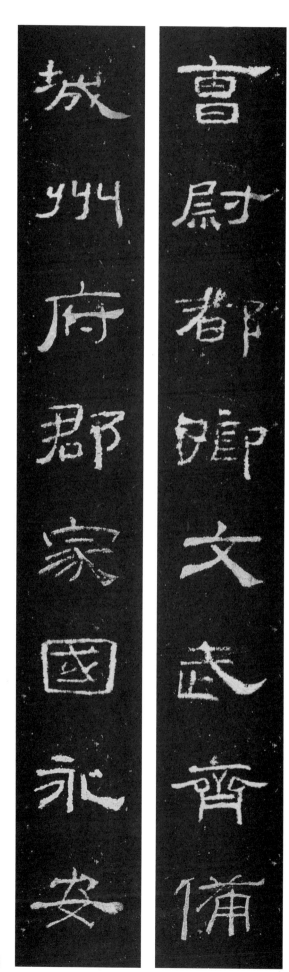

曹尉都卿文武齐备
城州府郡家国永安

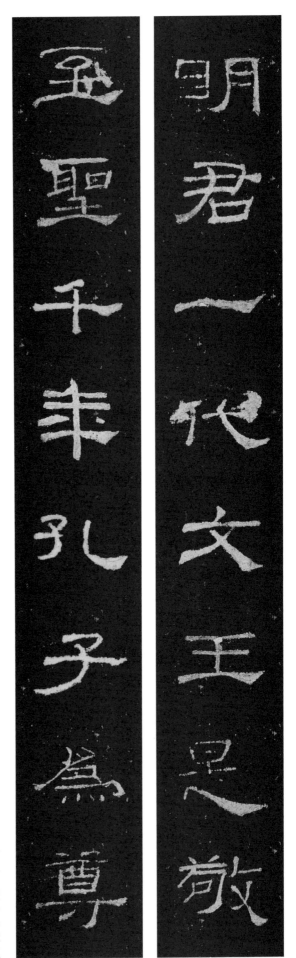

明君一代文王是敬
至圣千年孔子为尊

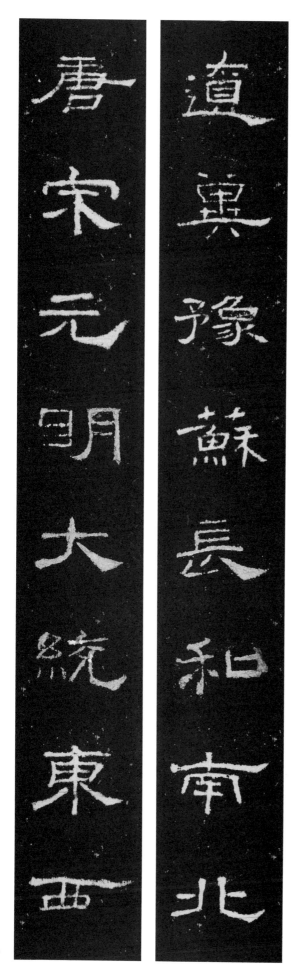

辽冀豫苏长和南北
唐宋元明大统东西

117

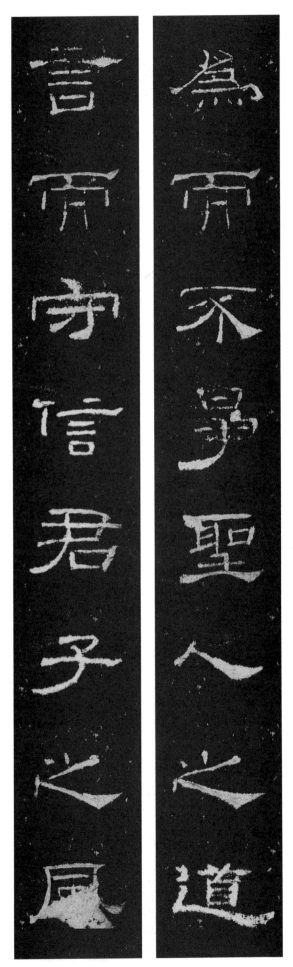

为而不争圣人之道
言而守信君子之风

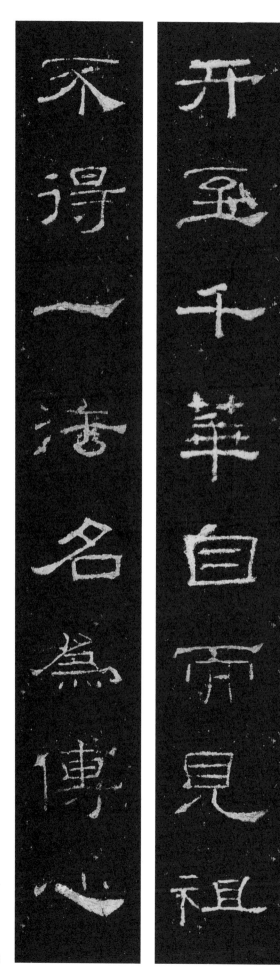

开至千华自而见祖

不得一法名为传心

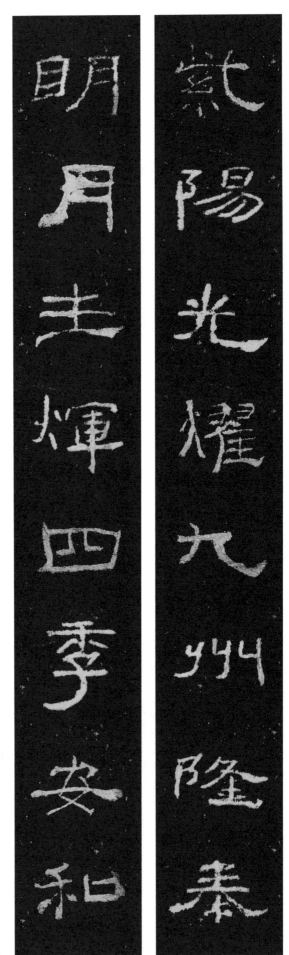

紫陽光耀九州隆泰

明月生輝四季安和

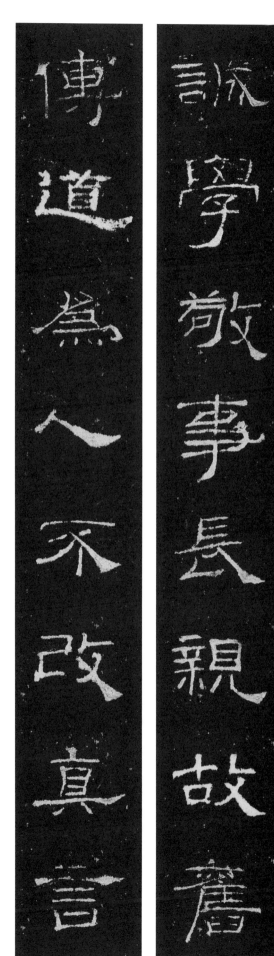

誠學敬事長親故舊

傳道為人不改真言

诚学敬事长亲故旧

传道为人不改真言

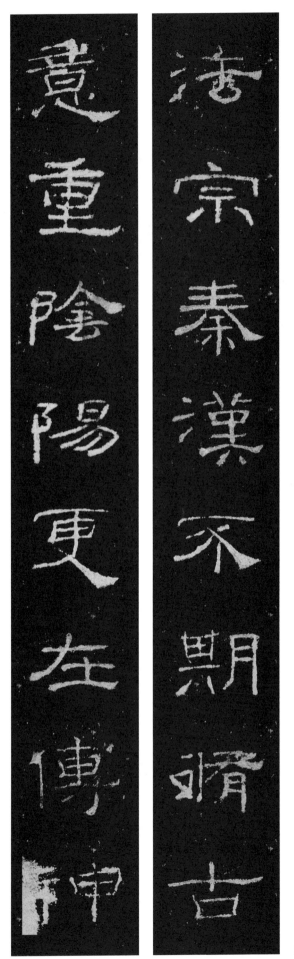

法宗秦汉不期修古
意重阴阳更在传神

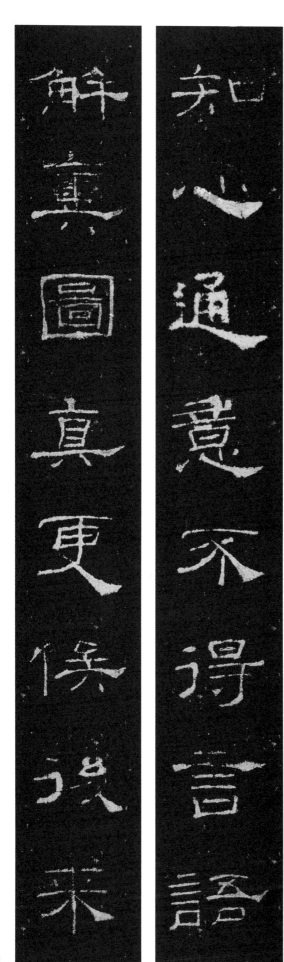

知心通意不得言语
解奥图真更俟后来

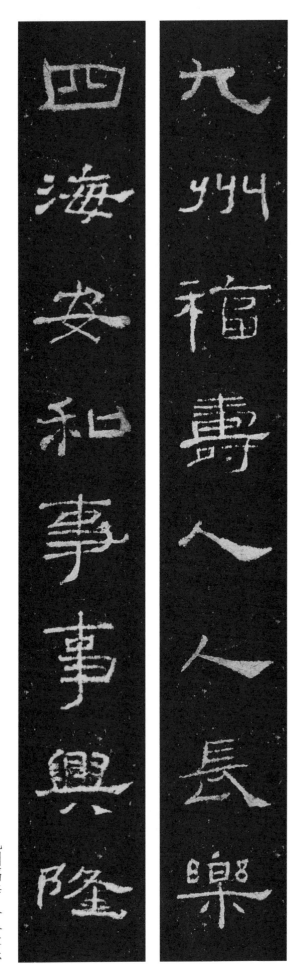

九州福寿人人长乐
四海安和事事兴隆

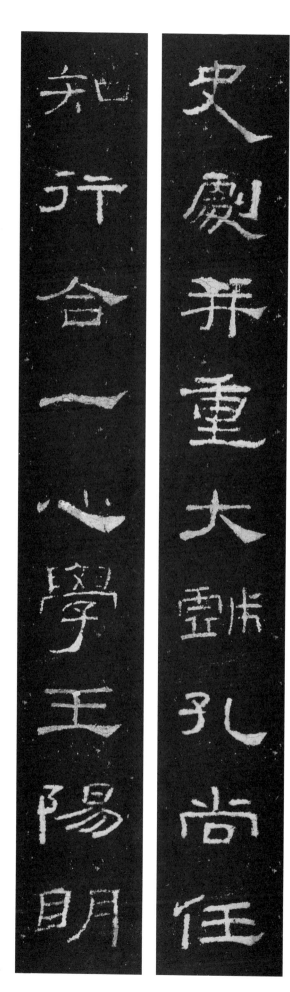

史剧并重大戏孔尚任

知行合一心学王阳明

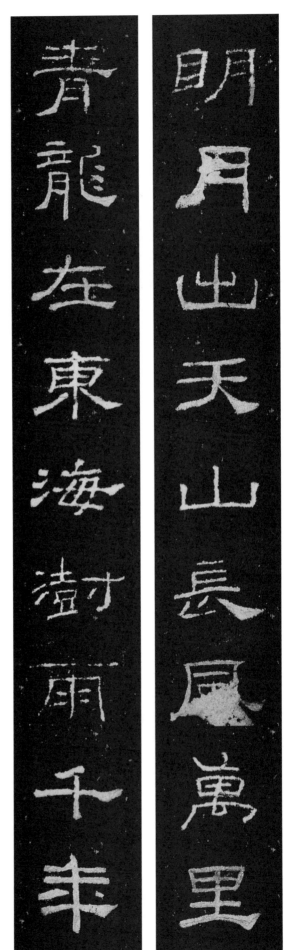

青龍左東海澍雨千年

明月出天山長風萬里

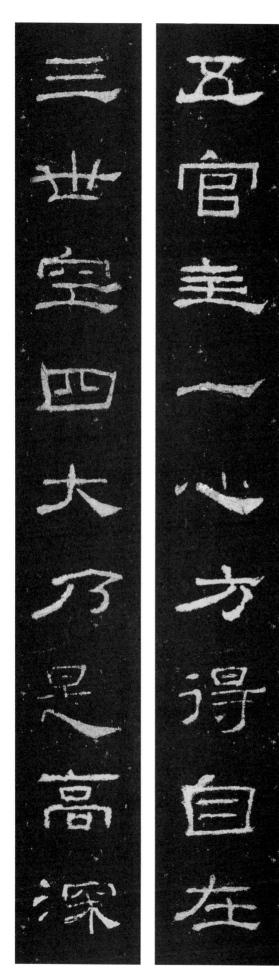

五官主一心方得自在
三世空四大乃是高深

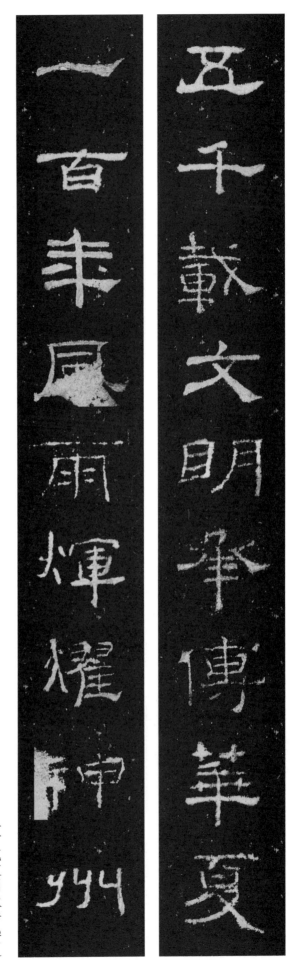

五千載文明承傳華夏
一百年風雨輝耀神州

知石鼓名人方定周秦魏

承钟文学子临书前后中

元世祖御馬張弓行萬里

唐太宗和親治亂統九州

元世祖御马张弓行万里

唐太宗和亲治乱统九州